中國內蒙古自治區文物考古研究所
日本幼學會

和林格爾漢墓壁畫孝子傳圖輯錄

二〇〇六—二〇〇八年度日本科學研究會資助項目

陳永志
黑田彰

主編

文物出版社

裝幀設計／孫　玲
責任印製／張道奇
責任編輯／李　飈

圖書在版編目（CIP）數據

和林格爾漢墓壁畫孝子傳圖輯錄／陳永志，黑田　彰
主編． — 北京：文物出版社，2009.11
ISBN 978-7-5010-2878-8

I.① 和… II.①陳…②黑… III.①漢墓—墓室壁畫
—美術考古—和林格爾縣 IV.①K879.41

中國版本圖書館CIP數據核字（2009）第196266號

和林格爾漢墓壁畫孝子傳圖輯錄

陳永志
黑田　彰　主編

中國內蒙古自治區文物考古研究所
日本幼學會

http://www.wenwu.com
E-mail:web@wenwu.com

北京市東直門內北小街二號樓
文物出版社出版

文物出版社發行
北京聖彩虹製版印刷技術有限公司製版印刷
二〇〇九年十一月第一版
二〇〇九年十一月第一次印刷
定價：四九八圓

889×1194　1/8　印張：28
ISBN 978-7-5010-2878-8

目次

圖版目次

前言

和林格爾東漢壁畫墓，是中國的重大考古發現。在墓中發現的壁畫總面積達一百餘平方米，計有五十六組，五十七個畫面，榜題二百五十條，壁畫着重表現的是墓主人一生的主要經歷，同時還描繪了與之有關的出行、幕府、庄園生活、忠義節孝、經史故事以及讖緯祥瑞等內容。壁畫保存完好，畫幅巨大，內容豐富，畫面形象生動，是目前發現的唯一真實展現漢代孝子傳、列女傳、聖賢故事等內容的壁畫，是世界性文化遺產，對於研究東漢時期的庄園制度具有非常重要的意義。

和林格爾東漢墓壁畫最為突出、詳細的畫面是孝子傳圖和列女傳圖。在中室南壁、北壁、西壁較為詳細地描繪有孝子傳圖、孔子弟子圖以及列女傳圖、列士圖等人物故事圖，共有九十多幅，並標以榜題。主要有『舜』、『董永』、『老萊子』、『棄母姜嫄』、『契母簡狄』、『秦穆公姬』、『老子、項橐、孔子』等內容。這是中國忠義節孝、聖賢列士傳統文化思想最為詳細的形象體現，集中反映了東漢時期儒家學說在當時社會上的重要影響。一九七八年六月出版的《和林格爾漢墓壁畫》一書，雖然也較為詳盡地刊佈了壁畫的主要內容，但囿於當時的研究條件與出版限制，還是遺漏了壁畫當中的一些重要細節，書中對於一些畫面的考釋籠統且不全面。有鑒於此，中國內蒙古自治區文物考古研究所與日本幼學會聯袂再次對和林格爾東漢墓壁畫資料進行了細緻的整理，對於壁畫中的一些內容再度進行考釋，同時對於壁畫的其他內容也進行了補充刊佈，形成了這本《和林格爾漢墓壁畫孝子傳圖輯錄》。

《和林格爾漢墓壁畫孝子傳圖輯錄》是第一部系統研究漢代壁畫孝悌內容的專著，本書對於漢墓壁畫中的孝子傳圖、列女傳圖、列士圖、孔子弟子圖等內容進行了詳盡的考釋，同時對壁畫的全部內容進行了系統的分類，主次分明地將壁畫展示出來，這對於中國漢文化的研究將是一個巨大的推動，它的付梓，無疑將填補中國漢代壁畫孝子傳圖、列女傳圖研究的空白。本書是二○○六—二○○八年度日本科學研究會資助項目成果，中方研究項目實施的主體是中國內蒙古自治區文物考古研究所，陳永志教授為該項目的具體任務執行和負責人；日方研究專案實施的主體是日本幼學會，日本佛教大學黑田彰教授為具體任務執行和負責人。中國內蒙古自治區文物考古研究所宋國棟、李強先生，日本成城大學後藤昭雄先生，梅花女子大學三木雅博先生，國文學研究資料館山崎誠先生，愛知文教大學陳齡女士、佛教大學非常勤講師坪井直子女士參與了該專案的資料整理工作。在此衷心地感謝給予該專案支持與幫助的各位同仁學者。

編　者
二○○九年二月十七日

前　言

和林格爾後漢壁画墓は、中国の考古学における重要な発見である。この墓中から発見された壁画は、総面積が一百余平方メートルに及ぶもので、五十六組、五十七画面を有し、榜題は二百五十条を数える。壁画には、墓主の一生の主要な経歴を中心に、それをめぐって、墓主の出行、幕府、庄園生活、孝行・貞節・忠義・聖賢・歴史故事、讖緯・祥瑞等の内容が描かれている。壁画は当時の姿をよく留めており、画幅は巨大、内容も豊富で、画面の形象は生彩に富む。この壁画墓は、漢代の孝子伝、列女伝、聖賢故事等の内容を、私達の眼前にそのまま展開させる唯一の世界的文化遺産であり、その発見は、後漢の庄園制度の研究において、非常に重要な意義を有する。

和林格爾後漢墓壁画で最も抜きん出て詳細に描かれるのは、孝子伝図、列女伝図である。中室南壁、北壁、西壁に比較的詳細に描かれた孝子伝図、孔子弟子図、列女伝図、列士図等の故事図は、合わせて九十幅を超え、さらにそれらが榜題を以て標示される。主要なものを上げるならば、「舜」「董永」「老莱子」「棄母姜嫄」「契母簡狄」「秦穆公姫」「老子、項橐、孔子」などである。これらは中国の忠孝節義、聖賢列士といった伝統ある文化、思想を、非常に詳細に、具現化しており、後漢の社会に深い影響を与えた、当時の儒家の学説が凝縮、反映されている。一九七八年六月に出版された『和林格爾漢墓壁画』は、壁画の主要な内容を、比較的詳しく掲載しているが、当時の研究条件と出版には制約があったし、また、壁画中の幾つかの細かな重要点が漏れたり、解説の幾つかの画面の考察が大まかで部分的である。これらの点に鑑み、中国の内蒙古文物考古研究所と日本の幼学の会は、和林格爾漢墓壁画について、共同研究を進め、資料の詳しい整理を進め、壁画中の幾つかの内容を再検討し、改めて資料の詳しい整理を進め、壁画中の幾つかの内容を再検討

した。そして、壁画のその他の内容を補足、刊行することにして、この『和林格爾漢墓壁画孝子伝図輯録』を編んだ。

『和林格爾漢墓壁画孝子伝図輯録』は、漢代壁画の孝悌に関する内容を、系統的に研究する国内外で始めての専門書である。本書は、漢墓壁画中の孝子伝図、列女伝図、列士図、孔子弟子図等の内容について、詳細な検討を行うと同時に、全壁画の内容に対し、系統的な分類を進め、主として図像の順序が明確となるように壁画を示した。中国漢文化の研究において、これは正に一つの大きな進展であり、その上梓は間違いなく中国漢代壁画の孝子伝図、列女伝図研究の空白を補填するものであろう。本書は、二〇〇六—二〇〇八年度科学研究費補助金基盤研究（B）による成果である。中国と日本で実施した共同研究において、中国側の研究主体者は内蒙古自治区文物考古研究所であり、陳永志教授がこの研究の具体的な任務と責任を負う。日本側の研究主体者は幼学の会であり、佛教大学黒田彰教授がその任務と責任を負う。

また、この共同研究の資料整理には、内蒙古自治区文物考古研究所宋国棟先生・李強先生・日本の成城大学後藤昭雄先生・梅花女子大学三木雅博先生・国文学研究資料館山崎誠先生・愛知文教大学陳齡女史・佛教大学非常勤講師坪井直子女史が参画した。ここに、この研究に御支持と御助力を賜った關係各位に衷心より感謝を申し上げたい。

二〇〇九年二月十七日

編　者

和林格爾漢墓壁畫

中國内蒙古自治區文物考古研究所　陳永志

一九七一年九月的某一天，和林格爾縣新店子公社小板申村的社員們在修造梯田時，偶然發現了一座大型的漢代磚室墓。值得驚嘆的是在這座墓葬的墓壁及甬道兩側繪滿了顏色鮮艷的壁畫，畫幅巨大，內容豐富，畫面內容形象生動，這是中華人民共和國成立以來在內蒙古自治區發現的最爲重要的東漢時期的壁畫墓，它的發現對於研究東漢時期的莊園制度具有非常重要的意義，由此被評爲『七五』期間中國的重大考古發現之一。

這座漢墓位於黃河最大的支流紅河北岸的一處高地上，高地兩側有對稱的雙翼形山崗，有如展翅飛翔的鳳凰，鳳頭前伸入河床正好與河對岸凸起的黑紅色山崗相對，地理位置十分顯赫。古墓全長19.85米，由墓道、墓門、前室、中室、後室及三個耳室組成，平面呈雙十字形，墓室以青灰色條磚平砌成穹廬頂，墓高3.6~4米，前、中、後室皆以方磚鋪地，磚面書寫有『子孫繁昌，富樂未央』八個字。這座墓葬早年被盜，在前室券頂有大型盜洞一個，墓內隨葬品大部分被盜，餘下已成碎片，棺木焚毁，尸骨僅存牙齒、椎骨、臂骨等，從破碎的陶器殘片中整理出土罐、鼎、案、尊、耳杯等文物共十一件，并出土有殘銅鏡一件，鐵器七件，漆器殘片若干。

此次發掘最重要的收獲是在墓壁上發現了大面積的壁畫，計有五十六組，五十七個畫面，榜題二百五十條，總面積有一百餘平方米，全部壁畫是一個相互聯繫的整體，着重表現的是墓主人一生的主要經歷，圍繞着墓主人主要的仕階畫面，還描繪了與之有關的出行、幕府、人物故事、莊園生活、經史故事、忠孝祥瑞等內容。前室主要描繪墓主人從『舉孝廉』、『郎』、『西河長史』、『行上郡屬國都尉時』、『繁陽令』到『使持節護烏桓校尉』的做官經歷。墓主人舉孝廉出行場面爲乘軺車，從騎，主車上方榜題『舉孝廉時』。孝廉爲東漢時做官晋升的第一個臺階，由當地郡吏選拔，能够被舉之人都是豪强大族出身，具有一定的社會地位，當時曾流傳有『舉秀才，不知書，察孝廉，父別居』的歌

圖一　和林格爾漢墓工作站

謠，是對當時察舉制度的諷刺。西壁中層的中部畫有黑蓋軺車七輛，主車旁榜題『郎』字，兩旁有護騎，表明墓主人舉孝廉之後即爲『郎』職。『郎』即『郎中』，是東漢時期的朝官，是一種無具體職責、無官署、無員額限制的特殊官職，品秩三百石。西壁中層，從騎簇擁主車，且行且獵。漢制，郡守之下即是『屬國都尉出行』圖，主車周圍有眾多武官，左右點綴有狩獵場面。『屬國』爲郡級行政單位，主要職能是管轄境內的少數民族，屬國都尉秩比兩千石。中室東壁中層即是墓主人任繁陽縣令時所居府舍圖。繁陽縣治設有子城，城墙高大，內設重檐倉樓，榜題有『繁陽縣令官寺』等字。中室甬道券門上方，描繪的是墓主人赴寧城縣(上穀郡)就任護烏桓校尉時途經居庸關的場景，墓主人的車騎途經一平頂橋，橋下水頭之上榜題『居庸關』三字，橋上車騎之上榜題『使君從繁陽遷度關時』等字。這是有關現在居庸關情况的最早記述。再繞回前室中層，横跨東北西三面墓壁即是護烏桓校尉出行圖。墓主人所乘軺車，駕三匹黑馬，榜題『使持節護烏桓校尉』等字，

護烏桓校尉出行圖。主車前後有鼓車、斧車，層層環護眾多武官，兵丁，隨後有『別駕從事』、『功曹從事』、『校尉行部』等下屬官職，連車列騎，旗旌飄揚，場面極爲壯觀。中室東壁下半部描繪的是寧城圖與護烏桓校尉幕府圖。寧城圖畫有城垣、城門、衙署等內容，其中城南門外武士持戟列隊，身着胡服的少數民族人物徐徐入內的場景最爲突出。占據主畫面的是護烏桓校尉幕府圖，由於任護烏桓校尉官職是墓主人一生中最值得炫耀的經歷，所以，此圖描繪得最爲詳細誇張，是整個壁畫中的核心部分。整個幕府分爲堂院、營舍和庖舍三個部分，堂屋爲高大的廡殿式房屋，墓主人端坐堂上，場面喧囂隆重。營舍位於幕府後院，是幕府中管理軍務的機構所在，庖舍位於幕府的西南角，掌管幕府廚飲之事。周圍環立官吏武士，少數民族人物伏拜觀見。

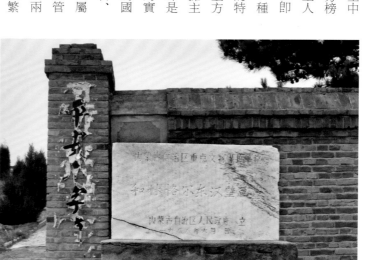

圖二　和林格爾漢墓保護標誌碑

圖四　和林格爾漢墓保護標誌碑

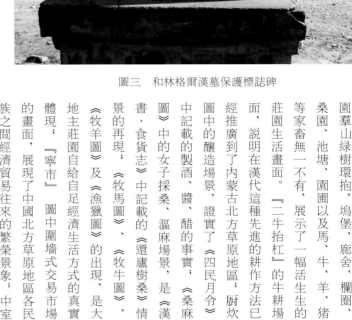

圖三　和林格爾漢墓保護標誌碑

後室南壁描繪的是一幅莊園圖。莊園羣山綠樹環抱，塢堡、廊舍、欄圈、桑園、池塘、園圃以及馬、牛、羊、豬等家畜無一不有，展示了一幅活生生的莊園生活畫面。『二牛抬杠』的牛耕場面，說明在漢代這種先進的耕作方法已經推廣到了內蒙古北方草原地區，廚炊圖中記載的釀造場景，證實了《四民月令》所載的製酒採桑、醬、醋的事實，《桑麻圖》中的女子採桑、漚麻場景，是《漢書·食貨志》中記載的《還廬樹桑》情景的再現；《牧馬圖》、《牧牛圖》、《牧羊圖》及《漁獵圖》的出現，是大地主莊園自給自足經濟生活方式的真實體現；《寧市》圖中圍墻式交易市場的畫面，展示了中國北方草原地區各民族之間經濟貿易往來的繁榮景象；中室西北壁的《燕居》圖，後室北壁的『武城』圖，描繪的是墓主人晚年養尊處優的生活場面，圖中墓主人夫婦周圍僕簇立，墓主人居室內外金玉滿堂、雞魚滿倉，淋灘地展示了墓主人窮奢極欲的生活場景，正如漢樂府詩《相逢行》中所言：『黃金爲君門，白玉爲君堂；堂上置樽酒，作使邯鄲倡；中廳生桂樹，華燈何煌煌。』

在中室南壁、北壁、西壁描繪有聖賢、忠臣、孝子、勇士、列女等人物故事，共八十多則，以榜題形式明確標示的有：『晏子二桃殺三士』、『伍子胥逃國』，『孟賁、王慶忌、魯漆室女、魯義姑姊』，『后稷母姜嫄』、『契母簡狄』、『周室三母』等等，除此以外，還畫有『青龍』、『玄武』、『靈龜』、『白狼』、『白鶴』、『玉馬』等瑞獸圖，這些圖案周圍，還點綴有祥雲星月，使整個墓室充滿了濃郁神秘的神學氣氛。與讖緯內容相呼應的是儒學教育畫面的出現。中室壁畫的中層繪有學堂，堂內經師端坐在方榻之上，邊側榜題有『使君少授諸先時舍』等字，堂內堂外聽經學生恭敬肅立，以示『弟子彌衆』。在這些表示精神思想內容的畫面以外，最爲突出的是娛樂內容的出現，在中室北壁繪有宏大的樂舞百戲場面，內容有飛彈、飛劍、舞輪、倒立、對舞等雜技項目，其中最爲精彩的是僅技表演，一人仰臥在地上，手擎樟木、樟頭安橫木，橫木兩端各一人作反弓倒掛狀，這就是雜技裏最驚險的『跟掛倒投』動作，所有表演者均是赤膊、束髻，肩臂纏繞紅色飄帶，人物造型矯健優美。這組畫面完整真實地向人們展示了中國雜技發展的歷史狀況，與東漢張衡《西京賦》中對當時樂舞百戲的描寫正好吻合，說明東漢時期雜技藝術已經是扎根於民間，在民族文化交流與融合方面起到了重要的作用。

由上述豐富多彩、精美絕倫的壁畫聯想到了墓主人，這座裝飾豪華的墓葬的主人究竟是歷史上的甚麼人物，一時成爲後人猜測的難題。由於墓葬早年被盜掘，隨葬品被擾亂，也未留下墓誌，墓內壁畫中榜題『使持節護烏桓校尉』便成了唯一的綫索。『使持節護烏桓校尉』是漢武帝爲抵抗匈奴的侵擾而在北部邊疆地區設立的官職，主要職責是統轄位於匈奴南端的烏桓、鮮卑族。新莽時，將護烏桓校尉改爲『護烏桓使者』，東漢建武二十五年，復置護烏桓校尉於上穀郡寧城縣，營建幕府；護烏桓校尉管理邊境地區的烏桓、鮮卑民族，同時兼管朝廷的賞賜、質子、互市等事宜。後經三國、魏晉，此官職一直未有變動。根據相關史籍記載，公元一四〇年，第一任護烏桓校尉王元以後，到公元一九五年柔殺護烏桓校尉邢擧而代之，數任護烏桓校尉都與墓主人的經歷不符，那麼，這個在內蒙古地區土生土長的護烏桓校尉的真實身份也便成了千古之謎，任人猜測與遐想。

和林格爾漢墓壁畫以它廣泛多樣的題材、豐富翔實的內容、嫻熟高超的繪畫技術，向我們展示了一幅東漢晚期內蒙古地區的人文地理風貌，壁畫所承載的歷史信息是異常豐富的，是我們研究東漢時期政治、經濟、文化、藝術的珍貴實物資料。古人視死如視生、和林格爾漢墓墓主人對『生』的祈求與向往，導致了在自己的墳墓中再造逝去生活場景的壯舉，從而也有了我們今天的發現，這實在是一件幸事。

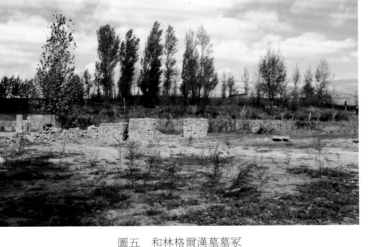

圖五　和林格爾漢墓墓冢

和林格爾漢墓の壁画

中国内蒙古自治区文物考古研究所　陳永志

坪井　直子訳

一九七一年九月の或る日、和林格爾県新店子人民公社小板申村の村民達が、段々畑を修理していた時に、大型の漢代磚室墓を偶然発見した。驚嘆に値するのは、この墓の墓室や甬道両側の壁面が、色鮮やかな美しい壁画で満ち溢れていたことで、画幅はとても広く、内容が豊富で、画面の図像は生き生きとしていた。これは、［中華人民共和国の］建国以来、我が地区で発見された最も重要な後漢時代の壁画墓であり、その発見は、後漢の庄園制度の研究において、非常に重要な意義を有する。このため、第七次五ヵ年計画［一九八六年～一九九〇年］における我が国の重要な考古学上の発見の一つとして評価されている。

この漢墓は、黄河最大の支流である紅河の北岸の高地に位置する。高地の両側は、左右対称の双翼状の丘となっていて、翼を広げて飛翔する鳳凰のようである。鳳凰の頭部は前の河床に伸びて、正に河の対岸の隆起した黒紅色の丘と相対しており、地勢が非常に素晴らしい。古墓の全長は一九・八五メートルで、墓道、墓門、前室、中室、後室及び、三つの耳室によって構成され、平面上では、双十字形を呈する。墓室は、青灰色の細長い煉瓦が平らに積み上げられて、ドーム状の天井を形成し、高さは三・六～四メートルである。前、中、後室全てに、正方形の煉瓦が敷かれ、磚面には「子孫繁昌、富楽未央」の八字が刻印されていた。この葬墓は、早くに盗掘に遭い、前室の天井アーチに大きな盗掘穴が一つ空いている。墓内の副葬品の大部分は盗まれ、残りは既に破片となっていたし、また、棺は焼かれて壊され、人骨は歯、背骨、腕骨などが僅かに残る程度であった。破砕した陶器の残片を整理して得られた缶、鼎、尊、案、耳杯などの遺物七一点と共に、欠けた銅鏡一面、鉄器七点、漆器の残片若干が出土している。

この発掘で最も重要な成果は、墓室の壁面上に、広大な面積の壁画が発見されたことで、壁画が五六組五七画面、榜題は二五〇条を数え、総面積が一百余平方メートルある。全ての壁画が、相互に関連し、全体を形成している。重点的に表現されるのは、墓主の一生における主要な経歴で、墓主の主要な官歴を描く画面を中心として、それと関わる出行、幕府、墓主の物語、庄園生活、聖賢・歴史故事、忠孝・祥瑞の内容が描かれている。前室は主に、「挙孝廉」から始めて「郎」、「西河長史」、「行上郡属国都尉時」、「繁陽令」そして、「使持節護烏桓校尉」に至る、墓主の官歴を描く。墓主は、孝廉に挙げられて出行する場面では、馬車に乗っており、従騎や、墓主の車の上方に榜題「挙孝廉時」が記される。孝廉は、後漢時代において、官職登用のための第一段階であり、その地方の郡吏によって選抜されたが、推挙の対象となることが出来た者は皆、強大な豪族出身で、一定の社会的地位を有していた。その当時広く流布した歌謡に、「挙秀才、不知書、察孝廉、父別居」というものがある。これは、当時の察挙制度に対する風刺である。西壁中層の中央には、車蓋の黒い馬車七台が描かれる。墓主の車の傍らに榜題「郎」があり、両側に護衛の騎者がいて、墓主が孝廉に推挙された後、正式に官の職に就いたことを表わしている。「郎」は、即ち、「郎中」で、後漢の宮中の宿直官である。具体的な職責が無い官の一種であり、官署がなく、定員制限も無い特殊な官職で、等級は三百石であった。西壁中層の左上方には、「西河長史」の出行場面が描かれ、主人の車を従騎が大勢取り囲み、狩りをしながら行進している。漢制では、郡守の下が即ち、長史で、郡丞と都尉の二つの官職を兼ね、事実上、権力を握る人物であった。前室南壁中層には、左に向かう「属国都尉出行」図がある。墓主の車の周囲を多くの武官や武士が随行し、左右を狩猟場面が飾る。「属国」は郡級の行政単位で、主要な職能は、域内の少数民族を管轄することであり、属国都尉の秩禄は二千石に当たっている。中室東壁中層は即ち、墓主が繁陽県令の任にあった時に居た府舎の図である。繁陽の役所は子城であり、城壁は高くて大きく、内に二重ひさしの倉楼を設けていて、榜題には、「繁陽県令官寺」などとある。中室の甬道入口の上方は、墓主が寧城県（上谷郡）に赴いて、護烏桓校尉に就任した時の、居庸関を渡ってゆく光景を描いており、墓主の車騎が、上が平らになった橋を渡って行く。橋下にある勢いよく流れる水の上の榜題に、「居庸関」の三字、橋上にある車騎の上の榜題に、「使君従繁陽遷度関時」などの字がある。これは、現在、居庸関の状況を述べた最古の記述である。再び前室中層に戻れば、東北西の墓壁三面を横断するのが即ち、護烏桓校尉出行図である。墓主の乗る馬車は、三頭の黒馬によって引かれ、榜題に「使持節護烏桓校尉」などの字がある。墓主の車の前後には、鼓車、斧車があり、多くの武官、兵丁が幾重にもなって周りを護衛する。随行するのは、「別駕従事」「功曹従事」「校尉行部」などの下級官吏で、馬車や騎者が列を連ね、旌旗が風に翻って、場面は極めて壮観である。中室東壁の下部に描かれるのは、寧城図と護烏桓校尉幕府図である。寧城図は、城壁、城門、衛署などの内容を描くが、その中で最も突出しているのは、寧城南門の外で、武士が戟を持って隊列をなし、胡服を身に着けた少数民族の人々がゆっくりと入城してくる光景である。主な画面を占有するのは、護烏桓校尉幕府図で、護烏桓校尉の官職に任じられたことが、墓主の一生の中で、最も輝かしい経歴であるため、この図は最も詳細且つ、誇張して描かれ、墓主の主要な官歴の中核部分となっている。幕府全体は、堂院、営舎、庖舎の三つの部分に分かれる。堂は、高くて大きい廡殿式（寄棟造）の建物で、墓主が堂上に端座し、堂下では芸人が楽舞雑技を演じたり、少数民族が伏して拝謁したりして、その周囲を官吏

や武士が立って取り囲む。その場面は喧噪に包まれ、盛大且つ、荘重である。営舎は、幕府の軍部組織を管理する所である。これは、幕府の西南の角の後院に位置し、幕府の炊事を管理する。庖舎は、幕府の後室南壁に描かれるのは、一幅の庄園図である。庄園の山々や緑の木々が、塢堡、廊下で繋がった建物、家畜を囲う柵や家畜小屋、桑園、池塘、田畑及び、馬、牛、羊、豚などの家畜全てを取り囲み、一幅の生き生きとした庄園生活の画面が示されている。「牛二頭が鋤を引く」牛耕場面は、漢代において、この種の先進的な耕作方法が、既に内蒙古北方の草原地区まで普及していた事実を物語る。廚炊図の中の醸造光景は、『四民月令』中に記載があるのは、酒、味噲、酢の製造が、事実であることを証明する。桑麻図中の女性が桑を採り、麻を水に浸す光景は、『漢書食貨志』中に記載される「還廬樹桑」の光景を再現する。牧馬図、牧牛図、牧羊図及び、漁猟図が表現されていることは、大地主の庄園が、自給自足の経済生活方式であったことを如実に表わしている。

図一　和林格爾漢墓墓門

図二　和林格爾漢墓周囲環境

「寧市」図中の周囲を塀で囲まれた交易市場の画面は、中国北方草原地区の各民族間の経済貿易における往来が繁栄していた光景を展開する。中室西北壁の「武城」図、後室北壁の「燕居」図に描かれるのは、墓主晩年の優雅な生活場面で、図中の墓主夫妻の周囲には、男女の侍者の一群が立ち、墓主の部屋の内外では、金や玉が堂に、鶏や魚が倉に満ちていて、墓主の贅沢の限りを尽くした生活の光景が、のびやかに示される。正に、漢代の楽府『相逢行』中に言う所の、「黄金為君門、白玉為君堂。堂上置樽酒、作使邯鄲倡。中庭生桂樹、華灯何煌煌」の如くである。

中室南壁、北壁、西壁に描かれるのは、聖賢、忠臣、孝子、勇士、烈女などの人物故事で、合わせて八〇余あり、榜題によって明確に標示する。「晏子二桃殺三士」「伍子胥逃国」「孟賁」「王慶忌」「魯漆室女」「魯義姑姉」「后稷母姜嫄」「契母簡狄」「周室三母」等々があり、これら以外に、「青竜」「朱雀」「玄武」「霊亀」「白狼」「白鶴」「玉馬」などの瑞獣の図も描く。これらの図案の周囲にはまた、瑞祥の雲、星、月が配され、全ての墓室が濃厚な神秘的な宗教の雰囲気に満ちていた。中室の壁画の中層には、識緯思想的な内容と相呼応するのが、儒学教育を表わした画面である。堂内には儒学の講師が方形の床に端座し、その傍らの榜題に「使君少授諸先時舎」などの字がある。堂内や堂外で経学を受講している学生は、恭しくも礼儀正しく起立し、「弟子弥衆」として示される。これらの精神思想の内容を示す画面のほかに、最も傑出しているのは、娯楽の場面の表現である。中室北壁に描かれるのは、壮大な楽舞百戯の場面で、球投げ、剣投げ、輪舞、倒立、二人の舞などの雑技の演技で、それらの中で最も精彩を放つのが、竿を使用する演技で、竿の先には横木が取り付けられ、横木の両端に、それぞれ一人が、弓反りになって引っ掛かる形をつくる。これは、雑技の中で正しく、最も危険で驚くべき、「踊で引っ掛かり逆さになって投げる」動作である。全ての演者が皆、上半身裸で、髻を結い、肩や腕に赤色のひらひらとした領布を巻き付けていて、人物の造型が力強く且つ、完全に優美である。この一揃いの画面は、中国雑技の歴史的発展の様相を、極めて具体的且つ、完全に人々に示しており、後漢、張衡の『西京賦』中の当時の楽舞、百戯についての描写とも正に合致する。後漢の時代に、雑技芸術が、既に民間に根を下ろし、民族文化の交流と融合の面で、重要な役割を果たしていたことを物語っているのである。

上述した、豊富多彩でこの上なく精美な壁画から、墓主が連想され、この豪華な装飾墓の主人が、一体、歴史上のどのような人物であったかの推定が、しばらく、後代の人々の取り組む難題となった。早くに葬墓が盗掘されたため、副葬品が乱され、墓誌も遺っていなかったので、墓内の壁画中にある榜題「使持節護烏桓校尉」がその唯一の手掛かりとなった。「使持節護烏桓校尉」は、漢の武帝が匈奴の南端に位置する烏桓、鮮卑族を統括するため、北部の辺境地域に設置した官職で、主な職責は、匈奴の南端に位置する烏桓、鮮卑族を統括することであった。王莽の新時代に、護烏桓校尉を改め、「護烏桓使者」とした。が、後漢の建武二十五年、再び護烏桓校尉を上谷郡寧城県に置き、役所を造営して、辺境地域の烏桓、鮮卑族を管理すると同時に、朝廷の賞賜や人質、外国貿易などの件も併せて管理した。その後、三国、魏晋を通じて、この官職はずっと変更がなかった。関連の史書の記載に基づくならば、西暦一四〇年に、第一の護烏桓校尉に王元が任じられて以後、西暦一九五年に閻柔が護烏桓校尉邢挙を殺してそれに代わるまで、幾人かが護烏桓校尉に任じられたが、いずれもこの墓主の経歴とは一致しない。従って、この内蒙古地区に生まれ育った護烏桓校尉の真の身分もまた、千古の謎となり、人の推理や夢想にゆだねられたのである。

和林格爾漢墓壁画は、その広範で多様な題材、豊富で精確な内容、熟練した卓抜な絵画技術によって、一幅の後漢晩期の内蒙古地区の人文地理的な風貌を、我々に示してきた。壁画が包摂する重要な歴史の消息は、極めて豊かで、我々の研究する後漢時代の政治、経済、文化、芸術の貴重な実物資料である。古人は、生を視るように、死を視ていた。和林格爾漢墓の墓主の、生に対する祈求と憧憬は、自己の墳墓の内に、過ぎ去りし生活の光景を再現するという壮大な行為を導いた。そして、それによって、我々の今日の発見もあったのだ。このことは、実に一つの幸運な出来事である。

和林格爾東漢壁畫墓裡的孝子傳圖、孔子弟子圖以及列女傳圖、列士圖

黑田　彰　　陳齡　譯

一

一九七八年由文物出版社刊行，後又於二〇〇七年再刊的《和林格爾漢墓壁畫》一書，不僅是當時最爲出色的報告書①，就是在今天看來也具有很高的學術價值（以下通稱文物出版社版）。文物出版社版網羅了此墓發掘時的最基本、最重要的資料信息，可以說是一部必讀的文獻。但遺憾的是和林格爾東漢壁畫墓中室所繪孝子傳圖、孔子弟子圖、列女傳圖、列士圖雖然已經被收錄在文物出版社版的《歷史人物、燕居》的摹寫圖（第138、139頁〈再版140、141頁〉）裡，成爲衆所周知的事實，但是這部書裡卻缺乏有關內容的詳細記載。考慮到當時的情形，這或許是無奈之舉。日本幼學會出於對上述情況的憂慮，經多次聯繫磋商，中國和日本的合作研究終於提上日程，並在內蒙古自治區文物考古研究所和幼學會的共同努力下，最終得以將此研究報告編輯成書。本報告書在此就和林格爾東漢壁畫墓中室的孝子傳圖（圖版壹一、1-14）、孔子弟子圖（圖版貳二、1-13）、列女傳圖（圖版叁三、1-27）以及列士圖（圖版肆四、1-8）的內容作一些介紹与論述。

首先圖一揭示了該墓西、北壁的摹寫圖②。圖一左爲西壁，右爲北壁；第一層爲孝子傳圖，第二層爲孔子弟子圖，第三、四層爲列女傳圖，第五層則爲男性墓主（西壁）、女性墓主（北壁）等圖像。而該墓的北壁右側部分均未收入本圖。

中室西、北壁第一層繪有孝子傳圖（圖版壹一、1-14）。值得一提的是漢代孝子傳圖裡的榜題至關重要，它是解讀圖像內容的首要依據。

中室西、北壁第一層從當時出土的情況來看，保存尚屬完好，孝子傳圖的榜題也比較清晰。在此將第一層所示孝子傳圖的榜題表示如下（括號內標注了日本現存的陽明、船橋兩孝子傳本中共計四十五個條目中的序號和孝子名稱③）：

休屠胡

甘泉（金日磾）

□句（趙苟）

孝孫

孝孫父（6原谷）

魏昌

魏昌父（7魏陽）

（北壁）

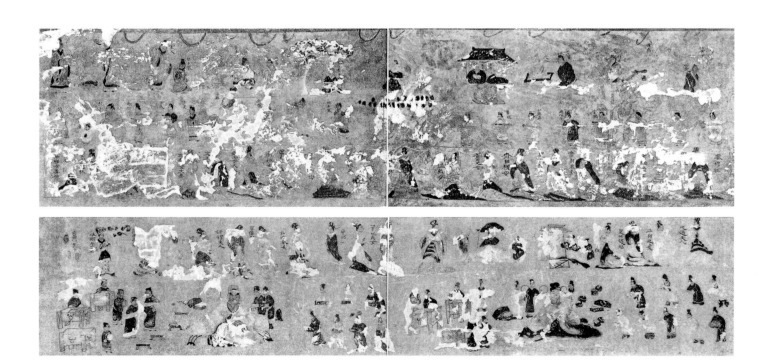

圖一　　中室西、北壁“歷史人物、燕居”摹寫圖

（北壁）

伯㑹母
伯㑹（4伯瑜）
孝烏（45慈烏 船44）
刑渠
刑渠父（3刑渠）
□王丁蘭
□丈人（9丁蘭）
老萊母
老萊子
來子母
來子父（13老萊子）

（西壁）

舜（1舜）
騫父（33閔子騫）
閔子騫
曾子母（36曾子）
曾子
孝子□（2董永）
孝子父

至於北壁第一層右端即金日磾右側，可以視爲一種孝悌圖（圖版14），其第一層又可分爲上下兩段，是一幅上段繪有五男性，下段繪有五女性的共計十人的人物圖。並可以辨出上段榜題從左往右依次爲「三老」、「三老」、「慈父」、「孝子」、「弟者」的榜題和下段的「仁姑」、「慈母」共七個（據報告稱文物出版社版《壁畫情況一覽表》）的榜題項等中，還有「賢婦」，但已無從考證，上段的兩處「三老」可能是被通稱做三老孝弟力田的漢代的鄉官（治理一鄉的官員）。尤其是三老，後漢書志二十八百官五裡有這樣的記載：

凡有孝子順孫貞女義婦讓財救患及學士爲民方式者，皆扁表其門，以興善行。

扁表即揭札表彰，這在漢代地方制度史上是非常著稱的，在此受到表彰的孝子言行，構成了漢代孝子傳成立的基礎題材。兩處「三老」的右下方雖然模糊得難以辨認，但可以認爲分別繪有一個三老，三老爲兩人，似乎是因爲有鄉三老和縣三老之別。這幅孝悌圖體現了在第二層所繪孔門教化之下，第一層的孝子，第三、四層的列女們因受到表彰而得以立身揚名的一種機制。

該墓西、北壁第一層的孝子傳圖由表1－13所示十三幅圖和十四幅孝悌圖構成④。

並且，該墓第三、四層的列女傳圖遵循了劉向列女傳的編排順序，因此可以認爲孝子傳圖也承襲有可以與該墓孝子傳圖媲美的是赫赫有名的東漢武氏祠畫像石。唯一擁有可以與類比的重要價值。而現將武梁祠第一至第三石上所刻孝子傳圖以孝子名一覽表的形式表示如下⑥（附兩孝子傳的序號）：

曾參 36
閔子騫 33
老萊子 13
丁蘭 9 （以上爲第一石）
伯瑜 4
刑渠 3
董永 2
朱明 10
章孝母
李善 41
金日磾
三州義士 8
羊公 42
魏陽 7 （以上爲第三石）
慈烏 45

該墓的孝子傳圖，從舜帝位於西壁左端看，順序應該是由左及右的。假設現將始於左側的第一層孝子名稱按從右往左的順序排列的話，便如表一所示（附序號，括號內加榜題，下方加入兩孝子傳本序號）：

表一　和林格爾東漢壁畫墓孝子傳圖一覽

1 舜 （「舜」 1）
2 閔子騫 （「騫父」「閔子騫」 33）
3 曾參 （「曾子母」「曾子」 36）
4 董永 （「孝子父」 2）
5 老萊子 （「來子父」「來子母」「老萊子」 13）
6 丁蘭 （「□丈人」「□王丁蘭」 9）
7 刑渠 （「刑渠父」「刑渠」 3）
8 慈烏 （「孝烏」 45）
9 伯瑜 （「伯㑹母」「伯㑹」 4）
10 魏陽 （「魏昌父」「魏昌」 7）
11 原谷 （「孝孫父」「孝孫」 6）
12 趙苟 （「□句」）
13 金日磾 （「甘泉」「休屠胡」）

可以看出，該墓的孝子傳圖和武梁祠所刻畫像石相吻合（唯有舜圖武梁祠實是在帝王圖內）。最近有人針對漢代武氏祠畫像石提出偽刻一說，而該墓恰恰為武梁祠實為真品提供了很多確鑿的證據，堪稱第一級的史料⑦。

該墓中室西壁第五層繪有男性墓主（圖版貳四、61、68）的圖像。由於男性墓主會被舉為孝廉（圖版貳一、19、30），北壁第五層繪有女性墓主（圖版貳四、62、71）、北壁第一層所繪一系列的孝子的末尾一個，同時，也因此意在展示此男性墓主是該墓西、北壁第一層所繪眾多列女傳圖中末尾一席的資格。由此類推，女性墓主也同樣擁有占第三、四層所繪眾多列女傳圖中末尾一席的資格。

展示了這位男性墓主也是第二層所繪孔子弟子裡位居末端的一位儒生。

該墓中室西、北壁第二層繪有孔子弟子圖（圖版壹二、1–13），而該墓的孔子弟子圖為三十餘人，並且有七十二人（孔子家語九，七十二弟子解三十八），孔子的弟子一般認為

多數伴有榜題，這些榜題無一不是極其珍貴的資料。現將它轉為從右往左的順序排列如下：

趙苟

原谷6 （以上為第二石）

老子
項橐
孔子
顏淵
子張
子路
子貢
子游
子夏
閔子騫
曾子
〔冉〕有 （以上為西壁）
仲弓
曾賜
公孫〔龍〕
宰我
冉伯牛
□ （以上為北壁）

罕見的是老子和孔子像中間畫上了童子模樣的項橐，項橐七歲成為孔子的老師（戰國策、秦策等），也以敦煌本孔子項託相問書的主人公著稱（《敦煌變文集》上集、卷三所

收），該墓的項橐像很可能是可以從榜題加以辨認的最遠古資料。此外，值得注目的是孔子和子路等圖較大且有特徵，尤其是子路圖像。有關孔子弟子圖的粉本，使人聯想起東漢武氏祠畫像石前石室第二石第二層的子路圖像，自古史記仲尼弟子列傳裡有如下記載：

弟子籍出孔氏古文，近是

孔子徒人圖法二卷

而漢書藝文志裡載有

等文字。至於和這些傳本彼此有何關連，還有待做進一步的研究。

二

該墓中室的故事圖中，最具規模的莫過於西、北壁的第三、四層以及南壁所繪列女傳圖。這些列女傳圖在整個壁畫墓裡也是獨具特色的（圖版壹三、1–27）。其規模之大顯而易見地表現在它占據了中室西、北壁的兩層牆面，並且跨西、北、南三面牆壁，這同時意味著列女傳圖之豐富多彩的特性。該墓列女傳圖共四十三幅，其多姿多彩，自成一體的風格是漢代列女傳圖中未曾有過的⑧（後述著名武梁祠裡僅存八幅）。由此可見，該墓的列女傳圖作為唯一將漢代列女傳圖系統地傳承於今世的遺物，有著它不可估量的一級學術資料性價值。

該墓的列女傳圖如同孝子傳圖一樣，幾乎都伴有榜題。首先，中室西、北壁第三、四層榜題是這樣排列的：

從排列上具有很大一致性來看，可以說該墓的列女傳圖是根據西漢劉向的列女傳繪製而成的，表二顯示了西、北壁第三、四層的列女傳圖和列女傳的對應關係⑨（榜題下方標注了列女傳的卷號、故事序號和標題，並且標有各圖像的序號）：

表二（上）列女傳圖名稱

（北壁）三層	（北壁）四層	（西壁）三層	（西壁）四層
秦穆姬	代趙夫人	楚子發母	晉范氏母
齊桓衛姬	蓋將之妻	魯季敬姜	晉陽叔姬
魯師春姜	晉昭越姬	齊女傅母	魯臧孫母
魏芒慈母	魯孝義保	衛姑定姜	孫叔敖母
齊田稷母	梁節姑姊	武王母大姒	曹僖氏妻
魯之母師	楚昭貞姜	文王母大任	許穆夫人
鄒孟軻母		王季母大姜	周主忠妾
		契母簡狄	秋胡子妻
		后稷母姜原	魯秋胡子

從表二所示列女傳圖和列女傳卷號、故事序號的對應關係可以看出：中室西、北壁的列女傳圖也是從西壁第三層的左側開始的，這與該墓的孝子傳圖的排列順序是一致的。此外，第一幅圖1始於列女傳卷一·2，以下往右順次爲列女傳卷一·2、3、6-15（11開始爲北壁圖像）。也就是說，該墓的列女傳圖忠實地沿襲了列女傳卷一的排列順序⑩。由此可以推斷出，第3、4幅當初就已破損的圖像根據列女傳的前後順序，3應爲啓母塗山圖（卷一·4），4應爲湯妃有㜪圖（卷一·5）。尤其對於列女傳卷一的母儀傳，只要看一下表二就能夠知道，該墓的西、北壁的列女傳圖有意涵蓋了列女傳卷一所收的所有十五篇故事（卷一·舜除外），這是頗爲顯而易見的事實。對於圖15和圖17也可推斷出15爲周室姜后圖像（卷二·1），17爲晉文齊姜圖（卷二·3）。只是，對於西壁第四層的圖21、22爲何人圖像尚不明確。圖30（北壁）從右邊圖31的梁節姑姊圖的失火場面看，應爲宋恭伯姬

表二 和林格爾東漢壁畫列女傳圖與列女傳

西壁

（三層）圖	列女傳	（四層）圖	列女傳
1 后稷母姜嫄	卷一·2 棄母姜嫄	19 魯秋胡子	卷五·9 魯秋潔婦
2 契母簡狄	3 契母簡狄	20 周主忠妾	10 周主忠妾
3 □	(4) 啓母塗山	21 □	
4 □	(5) 湯妃有㜪	22 □	
5 王季母大姜	6 周室三母	23 許穆夫人	卷三·3 許穆夫人
6 文王母大任	6	24 曹僖氏妻	4 曹釐氏妻
6 武王母大姒	6	25 孫叔敖母	5 孫叔敖母
7 衛姑定姜	7 衛姑定姜	26 魯臧孫母	9 魯臧孫母
8 齊女傅母	8 齊女傅母	27 晉陽叔姬	10 晉羊叔姬
9 魯季敬姜	9 魯季敬姜	28 晉范氏母	11 晉范氏母
10 楚子發母	10 楚子發母		

北壁

（三層）圖	列女傳	（四層）圖	列女傳
10 鄒孟軻母	11 鄒孟軻母	29 楚昭貞姜	卷四·10 楚昭貞姜
11 魯之母師	12 魯之母師	30 □	(2) 宋恭伯姬
12 齊田稷母	13 齊田稷母	31 梁節姑姊	卷五·12 梁節姑姊
13 魏芒慈母	14 魏芒慈母	32 魯孝義保	1 魯孝義保
14 魯師春姜	15 魯師春姜	33 晉昭越姬	4 楚昭越姬
15 □	卷二·1 周室姜后	34 蓋將之妻	5 蓋將之妻
16 齊桓衛姬	2 齊桓衛姬后	35 代趙夫人	7 代趙夫人
17 □	(3) 晉文齊姜		
18 秦穆姬	4 秦穆公姬		

（卷四・2）。此外，左邊的圖29從描繪的是水災這一主題來看，它與圖30、31的火災場面則形成對照關係。從表二與列女傳的對應關係上，首先西、北壁三層的圖像嚴謹地遵守了列女傳卷一母儀傳1—4從左及右的排列順序（1—18）。而未見卷一的「有虞二妃」圖是因爲了回避與孝子傳圖開頭的舜圖重複的緣故吧。與第三層相比，第四層的排列顯得有些雜亂，首先西壁右側爲卷三仁智傳3—5、9—11（23—28），北壁左側爲卷四貞順傳10、2（29、30），右側爲卷五節義傳12、1、4、5、7（31—35），北壁由此終結，再回到西壁左側，爲卷五9、10（19、20）。如前所述，卷四貞順傳的10、2以及卷五節義傳的12（29—31）集中繪在了北壁第四層左側，排列上出現顛倒，這是作者試圖完整地描繪水與火這一主題的結果。故而中室西、北壁第三、四層的列女傳圖和列女傳卷號的示意圖應爲下圖：

```
                    →
 ┌──────────────┬──────────────┐
 │  卷二賢明傳   │              │
 │ 卷一母儀傳（2）│卷一母儀傳（1）│
 ├──────────────┼──────────────┤
 │ 卷五節義傳（2）│ 卷三仁智傳    │
 │ 卷四貞順傳    │卷五節義傳（1）│
 └──────────────┴──────────────┘
        ┌────────────────┐
        └──────→─────────┘
```

再者，該墓中室南壁第一層也繪有列女傳圖，但因南壁右方損毀嚴重，給圖像的識別帶來了極大的困難。這一層的列女傳圖似乎爲八幅（36—43），其中可以根據榜題確認圖像內容的僅爲三人，現將這三幅圖的榜題和列女傳的對應關係表示如下（始於左側，尚未確定的五幅列女傳圖序號爲a—e）：

37魯漆室女　　義婦　　卷三・13魯漆室女

38列女a
39列女b
40列女c
41列女d
42列女e
43劓鼻　　□（高）行處梁　一往不改　□（刑）鼻□（身）　　卷四・14梁寡高行

36軍吏
（南壁一層）　　卷五・6魯義姑姊　　列女傳

36圖酷似武梁祠的圖案，可以斷定這一系列的圖案出自列女傳卷五節義傳6魯義姑姊圖。37圖從榜題看無疑是卷三仁智傳13的魯漆室女圖。43圖是唯一具有三行榜題的圖像，可推斷爲卷四貞順傳14的梁寡高行圖。至於38—42圖極爲珍貴，它引用了列女傳的原文，還有待日後考證。

如果將南壁第一層的列女傳圖，尤其是能夠判別的三幅圖（36、37、43）與西、北壁第三、四層的圖像聯繫起來加以觀察，便有很多饒有興趣的發現。例如在表二的第四層部分19—35裡按照列女傳中的卷號和順序加上南壁第一層裡的三幅圖36、37、43，並且加上〔　〕符號，便爲如下情形：

（北壁）

29	〔43〕	30	31	32	33	34	〔36〕	35
卷四					卷五			
10楚昭貞姜	〔14梁寡高行〕	（2）宋恭伯姬	12梁節姑姊	1魯孝義保	4楚昭越姬	5蓋將之妻	〔6魯義姑姊〕	7代趙夫人

（西壁）

19	20	21	22	23	24	25	26	27	28	〔37〕
卷五		卷三								
9魯秋潔婦	10周主忠妾	3許穆夫人	4曹釐氏妻	5孫叔敖母	9魯臧孫母	10晉羊叔姬	11晉范氏母	13魯漆室女		〔13魯漆室女〕

列女傳

首先關於南壁開頭所繪圖36

卷五·6魯義姑姊

在繪製此圖36之前，北壁第四層繪製了圖34、35，分別爲

卷五·7代趙夫人
卷五·5蓋將之妻

不難想像，作者在此有意省略了圖6，取而代之以圖7，而把圖6搬到了南壁開頭。究其原因，便會發現這是由於36的魯義姑姊圖製作了兩名騎士、一名孩童和魯義姑姊共計四人的圖像內容，篇幅長、容量大，而北壁右端已經沒有相應的空間。事實上圖36的魯義姑姊圖也是該墓列女傳圖中所占畫面最大的一幅。此後的圖37

卷三·13魯漆室女

本應緊接在圖27、28卽

卷四·10楚昭貞姜
卷三·11晉范氏母
卷三·10晉羊叔姬
卷四·14梁寡高行

因其開頭圖像爲29

之後，但由於西壁到此終結，沒有將卷三繪完的餘地，北壁又企圖從卷四的貞順傳開始，

卷四·2宋恭伯姬

之間的圖像。而從前面所提及的圖29、30、31以水火爲主題被集中描繪在了北壁左側這一角度來考慮的話，它無疑是作爲具有另一主題的圖像被移到了南壁。在此，不妨回想一下先前的示意圖和西、北壁第四層列女傳圖的佈局：

於是魯漆室女圖就被挪到了南壁的第二幅卽37的位置。另外，第三幅圖43卽

卷四·14梁高行

是該墓列女傳圖的善終之作，要想解明它的位置，當然需要以解明此前五幅圖（列女a—e）的內容爲前提⑪，這有待今後的進一步檢證。總之，圖43應爲介於圖29、30卽

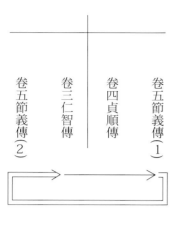

卷五節義傳（1）
卷四貞順傳
卷三仁智傳
卷五節義傳（2）

南壁第一層列女傳圖的佈局也是從卷五節義傳36開始的，之後以卷三仁智傳（37）、卷四貞順傳（43）的順序依次展開，與西，北壁第四層的佈局逐相呼應。由此可見，南壁的列女傳圖並非由西，北壁第四層的單純延續，而是來自列女傳圖粉本中對於西、北、南三面牆壁的設定，可以推定它的構成是與西，北壁第四層的諸圖像呈複雜對應關係的。

有關劉向作列女傳，漢書三十六楚元王傳六裡有這樣的記載：

向睹俗彌奢淫而趙衛之屬起微賤踰禮制。向以爲王教由內及外，自近者始。故採取詩書所載賢妃貞婦興國顯家可法則及孽嬖亂亡者，序次爲列女傳，凡八篇，以戒天子。

值得注意的是這裡所提到列女傳和圖像的關係。漢書藝文志裡記載：

劉向所序六十七篇〈新序、說苑、世說、列女傳頌圖也〉。

而劉向的七略別錄（初學記二十五屏風三所引）裡也有

臣向與黃門侍郎網所校列女傳、種類相從爲七篇，以著禍福榮辱之效是非得失之分，畫之於屏風四堵

的記述，由此可見早在劉向在世時，業已有人畫了列女傳圖。遺憾的是沒有傳存至今，無從了解其內容。此前我們僅僅可以透過東漢武氏祠畫像石領略漢代列女傳圖的風采，武梁祠第二、三石的第一（二）層，井然有序地排列著八幅列女傳圖，在此將其列舉如下（附序號，下方併記列女傳的卷號，故事序號和標題）：

（二層）	（列女傳）
1 梁高行	卷四·14梁高行
2 魯秋胡妻	卷五·9魯秋潔婦
3 魯義姑姊	卷五·6魯義姑姊
4 魯昭貞姜	卷四·10楚昭貞姜
5 梁節姑姊（以上爲第三石）	卷五·12梁節姑姊
6 齊繼母	卷四·8齊繼母
7 京師節女（以上爲第二石）	卷五·15京師節女
8 鍾離春（第二石第三層）	卷六·10齊鍾離春

此外，1梁高行圖也被繪進武氏祠左石室第八石的第三層，2魯秋胡妻圖於前石室第八石第二層九石第三層、3魯義姑姊圖於前石室第七石第一層，8鍾離春圖於前石室第八石第二層都可得到確認。武梁祠的這些畫像，頗具體系地展現了漢代列女傳圖的風采，成爲不可多得的珍貴遺物。與之相比，和林格爾東漢壁畫更是擁有四十三幅列女傳圖，占列女傳全書一百零五篇故事的約四成，毋庸置疑，它已凌駕於武梁祠之上，成爲更爲重要的漢代列女傳圖資料。並且，該墓的列女傳圖從文獻學的角度上對於今本列女傳的文本也提供了頗多有益的參考。

中室南壁第一、二層繪有列士圖（圖版壹四，1—8，圖版貳四，55），目前能夠

確認的榜題，改爲從右及左的排列順序依次爲：

1晏子
田開彊（榜）
古冶子
公孫接 （以上爲第一層）

2成慶

3孟賁

4王慶忌
要離（榜）

5五子胥 （以上爲第二層）

首先該墓南壁右側繪有一系列被稱做列士圖的圖像，而武梁祠也刻有類似的畫像，爲以下八幅：

曹沫、專諸、荊軻 （以上爲第一石）；藺相如、范且（以上爲第二石）；王慶忌、予讓、聶政（以上爲第三石）

在對武梁祠圖像的解讀上，取得了劃時代成果的長廣敏雄氏在其編著的《武梁石室畫像的圖像學解說》中，稱上述八幅圖爲「刺客傳圖」⑫。幾乎所有八幅圖的原故事史記都有記載，且與刺客列傳有很大關連，因而「刺客傳圖」的稱呼並沒有明顯脫離八幅圖的內容，只是上述八幅圖中的藺相如和范且等圖像顯然與刺客毫無關係⑬。故而將該墓南壁的1晏子以下以及3孟賁等圖視爲刺客傳圖難免失之偏頗。幸運的是雖已散佚，但被視爲列女傳作者劉向所著

列士傳二卷 劉向撰（新唐書經籍志）
劉向列士傳二卷 （隨書經籍志）

等有關列士傳的著作可以作參考，因而在此援用了列士傳這一名稱。

1晏子、田開彊（榜）、古冶子、公孫接四人的圖像描繪的是所謂二桃殺三士的故事。原故事可以在晏子春秋二‧內篇諫下二‧二十四中看到。至於二桃殺三士圖除了東漢武氏祠畫像石左石室第七石第二層有其畫像外，嘉祥縣甸子畫像石第二層、宋山一號墓第三石第三層等也有所刻。

2成慶圖裡的成慶有的記載爲成荊，是一名勇士，淮南子齊俗訓裡有「成荊、孟賁、王慶忌、夏育之勇焉而死」等記載，可見是一名與孟賁、王慶忌齊名的勇士。有關其圖像漢書五十三景十三王傳的廣川惠王越傳中有其殿門有成慶畫，短衣大絝長劍這樣有趣的記載。

3孟賁圖，尸子（史記袁盎列傳、索隱所引）裡有以下記載：「孟賁，水行不避蛟龍、

陸行不避兕虎」，可見孟賁也是一名勇士的形象。此圖在沂南漢墓中室北壁東第一層中也可見到（榜題「孟犇」）。

4王慶忌、要離圖企圖將吳王僚之子慶忌刺殺的故事。原故事出自呂氏春秋十一忠廉等，以武梁祠第二石所刻畫像而著稱於世。

5五子胥圖描繪楚人伍子胥的故事，因史記伍子胥列傳而馳名天下。可以作爲參考的漢代伍子胥圖另有柏氏伍子胥鏡（上海博物館藏）⑭（榜題「忠臣伍子胥」）等。

關於列士傳圖，尚有很多不明之處，期待今後的進一步考證。此外，中室的故事圖還有西壁左側所繪七女爲父報仇圖（圖版貳四、63、榜題「七女爲父報仇」）。這些圖像跟在孝子傳圖之後，應當同時給予解明，但由於出典不詳，也將成爲今後的考察對象。

付記

本書爲二〇〇八年度日本科學研究費補助金基盤研究（B）交付項目的成果報告書，由中國內蒙古自治區文物考古研究所（副所長：陳永志）和日本幼學會（代表：黑田彰）共同研究刊行。

註釋

① 内蒙古自治區博物館文物工作隊《和林格爾漢墓壁畫》（文物出版社，一九七八年）。版：内蒙古自治區文物考古研究所《和林格爾漢墓壁畫》（文物出版社，二〇〇七年）。

② 圖一出自註①前揭書中的「壁畫摹本」138、139頁（再版140、141頁）。

③ 幼學會著《孝子傳註解》（東京・汲古書院，二〇〇三年）中收錄了影印、翻刻、註解各項。孝子傳爲僅在日本傳承的兩種完本古孝子傳陽明本和船橋本。有關兩孝子傳，參照黑田彰著《孝子傳的研究》（佛教大學鷹陵文化叢書5，京都・思文閣出版，二〇〇一年）I一2。

④ 有關該墓孝子傳圖的各圖像内容，參照黑田彰著《孝子傳的研究》（東京・汲古書院，二〇〇七年）I一2。

⑤ 參照黑田彰著註④前揭書I一2、3。

⑥ 東漢武氏祠畫像石除武梁祠以外，還可見到以下孝子傳圖：
・前石室第十一石第三層
刑渠3
閔子騫33
・前石室第七石第一層（從右開始。以下相同）
刑渠（「孝子刑□」「刑渠」）3
・同上石第二層
伯瑜（「伯游也」「伯游母」）4
老萊子（「老萊子」「萊子父母」）13
・左石室第八石第一層
舜、伯奇138
・左石室第七石第一層
丁蘭9
・後石室第八石第一層
刑渠3
丁蘭9
・參照黑田彰著註④前揭書I二1、1付。

⑦ 並參照白謙愼氏著《黃易和他的友人們留下的知性遺產——對Recarving China's Past所提諸問題的反論》（黑田彰子等譯《海外的幼學研究》1，京都・幼學會，二〇〇八年三月）。

⑧ 關於該墓列女傳圖的各傳圖像内容，參照黑田彰著《列女傳圖的研究——和林格爾東壁畫墓的列女傳圖》（《京都語文》15，京都・佛教大學國語國文學會，二〇〇八年十一月）。

⑨ 有關列女傳的卷號、故事序號、標題，依據山崎純一氏著《列女傳》上・中・下（新編漢文選，東京・明治書院，一九九六—一九九七年）。

⑩ 對於該墓列女傳圖的這一事實，佐原康夫氏在其著書《漢代祠堂畫像考》（《東方學報》京都）63，京都・京都大學人文科學研究所，一九九一年三月）中做過指摘。

⑪ 從表二可以看到，列女傳卷四貞順傳的圖像極少（僅有卷四・2，10《29、30》兩幅圖），由此推測圖38—42《列女a—e》或許可以想定爲卷四・2—9等的圖像。例如，文物出版社版《壁畫情況一覽表》中南壁的列女傳圖榜題條目中有
□□夫人
□□之妻
兩個著錄，這些可以看做是卷四貞順傳裡的
3 衛寡夫人
4 蔡人之妻
再者，圖22從殘畫上估測可能爲
5 黎莊夫人

⑫ 長廣敏雄氏編《漢代畫像的研究》（東京・中央公論美術出版，一九六五年）第二部「武梁石室畫像的圖像學解說」。

⑬ 繼承了視武梁祠的一系列圖像爲「刺客」圖的論說有：近時的巫鴻（Wu Hung）氏著"The Wu Liang Shrine：The Ideology of Early Chinese Pictorial Art"（Stanford University Press, Stanford, California. 1989. 中文版《武梁祠——中國古代畫像藝術的思想性》《柳揚，岑河氏譯，三聯書店，二〇〇六年》附錄A 310—327頁（中文版，附錄一318—332頁）。而巫鴻氏將藺相如和范且二圖從刺客圖移到了Wise Ministers（忠臣）圖305—310頁《中文版，313—318頁》）中。

⑭ 參照中國青銅器全集16銅鏡（中國美術分類全集，文物出版社，一九九八年）圖版八二。

⑮ 參照邢義田氏「格套、榜題、文獻與畫像解釋：以一個失傳的『七女爲父報仇』漢畫故事爲例」（《中世紀以前的地域文化・宗教與藝術》，台北・中央研究院歷史語言研究所，二〇〇二年）。

和林格爾後漢壁画墓の孝子伝図、孔子弟子図、列女伝図、列士図

幼学の会　黒田　彰

一

一九七八年に文物出版社から刊行され、二〇〇七年に再版された『和林格爾漢墓壁画』は、当時の報告書として格段に優れたもので、今日なおその学術的価値は非常に高い（以下、文物出版社版と称する）。文物出版社版は、発掘時の本墓についての基本的且つ、重要な情報を網羅する報告書として、必読文献と言えよう。さて、和林格爾後漢壁画墓の中室には孝子伝図、孔子弟子図、列女伝図、列士図の描かれていることは、既に文物出版社版に、「歴史人物、燕居」摸図（138、139頁〈再版140、141頁〉）の収められていること、その他から知られることであったが、文物出版社版にそれらの詳細が欠けていることは、極めて遺憾なこととは言え、当時の状況として止むを得ないものであった。幼学の会ではかねてからそのことを惜しんでいたが、そのことがこの度、日本と中国との共同研究を生むきっかけとなり、内蒙古自治区文物考古研究所と幼学の会の共同編集による本書として結実することになった。小稿は、和林格爾後漢壁画墓中室における孝子伝図（図版壹一1―14）、孔子弟子図（図版壹三1―13）、列女伝図（図版壹三1―27）、列士図（図版壹四1―8）の内容を概説しようとするものである。まず図一に、本墓西、北壁の摸図を掲げる。図一は、左が西壁、右が北壁に当たり、第一層が孝子伝図、第二層が孔子弟子図、第三、四層が列女伝図となっている。第五層は、男性墓主（西壁）、女性墓主（北壁）その他が描かれている。なお本墓の北壁右端には、当図未収録の部分がある。

中室西、北壁第一層には、孝子伝図が描かれている（図版壹一1―14）。漢代の孝子伝図にとって榜題は大変重要で、その図像内容を判断する第一の手掛かりとなるものである。中室西、北壁第一層は、発掘当時と較べて非常に保存が良好で、孝子伝図の榜題もはっきりと残されている。まず第一層の現状のまま、孝子伝図の榜題を示せば、次の如くである（参考として、（　）内に、日本伝存の陽明、船橋本両孝子伝全四十五条における通し番号と孝子名を掲げる）。

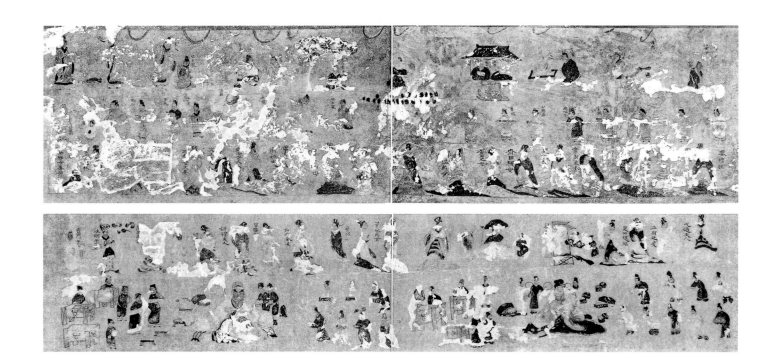

図一　　中室西、北壁「歴史人物、燕居」摸図

（表一・北壁／西壁の図）

（北壁）

休屠胡
甘泉（金日磾）
□〔趙〕句（趙苟）

孝孫
孝孫父（6原谷）

魏昌
魏昌〔偏〕父（7魏陽）

伯兪
伯兪母〔偏〕（4伯瑜）
孝烏（45慈烏〔船〕44）

来子父（13老萊子）
来子母
老来子

□〔木〕丈人（9丁蘭）

刑渠
刑渠父〔野〕（3刑渠）
□王丁蘭

（西壁）

孝子□〔父〕（2董永）

曾子
曾子母（36曾参）

騫父（33閔子騫）
閔子騫

舜（1舜）

本墓の孝子伝図は、例えば舜が西壁左端に位置することなどから考えて、左から右へと見るべきものであることが明らかである。そこで今、左始まりの第一層を、右始まりに改め、孝子名によって示せば、表一のようになろう（通し番号を付し、（　）内に榜題、下に両孝子伝の番号を添えた）。なお北壁第一層右端、金日磾図の右は、一種の孝悌図と見るべきもので（図版14）、第一層が上下二段に分けられ、各段に男性五人（上段）、女性五人（下段）計十人の人物図が描かれていたものと思われる。榜題は、左から「三老」「慈父」「孝子」「弟者」（上段）、「仁姑」「賢母」「慈母」の七つが確認される（文物出版社版「壁画状況一覧表」榜題項等には、さらに「三老」及び、「孝子」「弟者」が報告されているが、確認出来ない）。上段に見える、二箇所の「三老」及び、「孝子」「弟者」は、三老孝弟力田と通称される、漢代の郷官（一郷を治める役人）であろう。特にその三老は、例えば後漢書志二十八、百官五に、

三老掌二教化一。凡有下孝子順孫貞女義婦譲レ財救レ患及学士為二民方式一者上、皆扁「表其門」、以興二善行一」

などとされる（扁表は、札を掲げて表彰すること）、漢代地方制度史上、有名なもので、そこで表彰された孝子の行状こそが、漢代孝子伝成立の基礎的素材をなしたものと思われる。二箇所の「三老」右下には、薄れてしまって確認し難いが、それぞれ一人ずつの三老が描かれていたのであろう。「三老」が二人なのは、郷三老、県三老を表わすものらしい。この孝悌図は、第二層の孔門の教化を受けて、第一層の孝子達や、第三、四層の列女達が表彰され、世に知られるようになる機制を表現しているのであろう。

表一　和林格爾後漢壁画墓孝子伝図一覧

1舜（「舜」1
2閔子騫（「騫父」「閔子騫」33
3曾参（「曾子母」「曾子」36
4董永（「孝子」2
5老萊子（「来子父」「来子母」「老来子」2
6丁蘭（「□丈人」「□王丁蘭」9
7刑渠（「刑渠父」「刑渠」3
8慈烏（「孝烏」45
9伯兪（「伯兪母」「伯兪」4
10魏陽（「魏昌父」「魏昌」7
11原谷（「孝孫父」「孝孫」6
12趙苟（「□句」
13金日磾（「甘泉」「休屠胡」

本墓西、北壁一層の孝子伝図は、表一1～13に示した十三図及び、孝悌図の全十四図から成るものと考えられる。また、本墓の孝子伝図は、第三、四層の列女伝図が劉向の列女伝の編目を襲うものと考えられることから、散逸してしまった漢代孝子伝の編目を反映するものと目される如く、その体系的である点、比類のない貴重な価値をもつものと言えるであろう。唯一、本墓の孝子伝図に比肩し得る内容を擁するのは、有名な後漢武氏祠画象石位である。参考までに、その武梁祠一～三石の孝子伝図を、孝子名による一覧として示せば、次のようになる⑥（両孝子伝の番号を添える）。

曾参36
閔子騫33
老萊子13
丁蘭9（以上、第二石）

本墓の孝子伝図は、武梁祠のそれと全く一致していることが分かる（但し、舜図は武梁祠の帝皇図の内）。近時、後漢武氏祠画象石の偽刻説が提示されているが、本墓の孝子伝図こそは、例えば武梁祠のそれが、漢代の真刻でしかあり得ない数々の確証を提供する、第一級史料となっている。⑦

伯瑜 4
刑渠 3
董永 2
章孝母
朱明 10
李善 41
金日磾（以上、三石）
三州義士 8
羊公 42
魏陽 7
慈烏 45
趙苟
原谷 6（以上、二石）

本墓中室西壁第五層には、男性墓主（図版貳四62、71）、北壁第五層には、女性墓主（図版貳四61、68）が描かれているが、男性墓主は、かつて孝廉に挙げられたこともあり（図版貳一19、30）、本墓西、北壁第一層の孝子伝図は、その男性墓主がそれらの孝子達の末に連なる孝子であることを、示しているのであろう。また第二層の孔子弟子図は、男性墓主がやはり、それらの孔子弟子の末葉に連なる儒学徒であることを、示しているものと思われる。そして、第三、四層の列女伝図は、同様に女性墓主が、それらの列女達の末に連なる資格を有することを、示しているに違いない。

本墓中室西、北壁第二層には、孔子弟子図が描かれている（図版壹二1—13）。孔子の弟子は、一般に七十二人とされるが（孔子家語九、七十二弟子解三十八）、本墓の孔子弟子図は、三十人を越える。また、本墓のそれは、数多くの榜題を伴うことが、極めて貴重である。その榜題を、右始まりに改めて一覧とすれば、次の如くである。

老子
項槖
孔子
顔淵
子張

子貢
子路
子游
子夏
閔子騫
曾子
□有（以上、西壁）

仲弓
曾〔賜〕
公孫〔竜〕
冉伯牛
宰我
□（以上、北壁）

老子と孔子の間に、童子形の項槖が描かれるのが珍しい。項槖は、七歳にして孔子の師となったとされる人物で（『戦国策』秦策等）、敦煌本孔子項託相問書の主人公として知られるが（『敦煌変文集』上集、巻三所収）、本墓の項槖像は、榜題の確認し得る最古の例であろう。孔子また、子路像などは、大きくまた、特徴ある形に表わされていることも注目すべきである。殊に子路図については、後漢武氏祠画象石前石室第二石第二層の子路図などが思い併される。孔子弟子図の粉本に関しては、古く史記仲尼弟子列伝に、

弟子籍出二孔氏古文一、近レ是

とあり、漢書芸文志に、

孔子徒人図法二巻

とあるものとの関連など、今後の考察に俟ちたい。

本墓中室の故事図中、最も規模の大きいものが、その西、北壁の三、四層及び、南壁に描かれた列女伝図であり、列女伝図こそは、本墓壁画全体を通じてそれを特徴付けるものと見て良い（図版壹三1—27）。規模の大きさは、列女伝図が中室西、北壁の二層分、また、西、北、南壁の三面に亘ることに、まずは端的に窺われるが、それは一方、列女伝図の図像の豊富さをも意味するのである。例えば本墓の列女伝図の数は、四十三図を数え、本墓の列女伝図のように、体系的、且つ、豊富な内容を伴う、漢代の列女伝図は、従来全く例がない⑧（後述、有名な武梁祠のそれは、僅か八図を存

二

本墓の列女伝図は、漢代列女伝図の体系的内容を今日に伝える、およそ唯一の現存遺品として、屈指の学術的価値を有するものと言ってよく、その一級資料としての貴重さは、殆ど量り知れないものがある。

本墓の列女伝図には、孝子伝図などと同様、その殆どの図像に榜題が記されている。まず中室西、北壁三、四層に残された榜題を示せば、次のようである。

榜題一覧

（北壁）三層
秦穆姫 / 斉桓衛姫 / □ / 魯師春姜 / 魏芒慈母 / 斉田稷母 / 魯之母師 / 鄒孟軻母

（北壁）四層
代趙夫人 / 蓋将之妻 / 楚昭越姫 / 魯孝義保 / □ / 梁節姑姉 / 楚昭貞姜

（西壁）三層
楚子発母 / 魯季敬姜 / 斉女傅母 / 衛姑定姜 / 武王母大姒 / 文王母大任 / 王季母大姜 / □ / □ / 契母簡狄 / 后稷母姜原

（西壁）四層
晋范氏母 / 晋陽叔姫 / 魯臧孫母 / 孫叔敖母 / 曹僖氏妻 / 許穆夫人 / □ / □ / 周主忠妾 / 秋胡子妻 / 魯秋胡子

本墓の列女伝図は前漢、劉向の列女伝に基づくものと見られ、列女伝と非常によく一致する。西、北壁三、四層の図像と列女伝との対応を示したものが、表二である（上記榜題の下に列女伝の巻・話数、標題を記す。また、各図像毎の通し番号を付す）。

表二における、図像と列女伝巻・話数との対応を見ると、中室西、北壁三層の左側から始まることが知られる。このことは、本墓の孝子伝図などとも、同じである。そして、第一図の1が列女伝巻一・2から始まり、以下右の方へ、列女伝も、西壁三層の左側から始まることが知られる。

巻一・2、3、6—15（11から北壁となる）と続いている。即ち、本墓の列女伝図は、列女伝の配列を忠実に襲うのである。このことを踏まえれば、例えば3、4の図像は、当初から破損していたものらしいが、列女伝との前後の対応から、3は啓母塗山図（巻一・3）、4は湯妃有娀図（巻一・4）であろうことが、ほぼ確実に推定出来る。特に列女伝巻一母儀伝の場合、表二を見れば明らかなように、本墓西、北壁の列女伝図は、その巻一に収める十五話全てを、図像化しようとしている点からも（但し、巻一の舜を省く）、このことを強く裏付ける事実となっている。同様に、15、17についても、15は周室姜后図（巻二・1）、17は晋文斉姜図であろうことが推測し得よう。しかし、15、17については、不明である。30（北壁）は、右の31梁節姑姉図に同じく、火事の場面を描く点から、宋恭伯姫図（巻四・2）に比定される。因みに、左の29は、水害をモチーフとし、29と30、31とで水火を対照させたものらしい。表二の列女伝との…

表二　和林格爾後漢壁画墓の列女伝図と列女伝

（北壁）三層

図像	列女伝
10 鄒孟軻母	巻一・11 鄒孟軻母
11 魯之母師	12 魯之母師
12 斉田稷母	14 斉田稷母
13 魏芒慈母	13 魏芒慈母
14 魯師春姜	15 魯師春姜
15 □	（巻二・1 周室姜后）
16 斉桓衛姫	2 斉桓衛姫
17 □	（3 晋文斉姜）
18 秦穆姫	4 秦穆公姫

（北壁）四層

図像	列女伝
29 楚昭貞姜	巻四・10 楚昭貞姜
30 □	（2 宋恭伯姫）
31 梁節姑姉	巻五・12 梁節姑姉
32 魯孝義保	1 魯孝義保
33 楚昭越姫	4 楚昭越姫
34 蓋将之妻	5 蓋将之妻
35 代趙夫人	7 代趙夫人

（西壁）三層

図像	列女伝
1 后稷母姜原	巻一・2 棄母姜嫄
2 契母簡狄	3 契母簡狄
3 □	（4 啓母塗山）
4 □	（5 湯妃有娀）
5 王季母大姜	6 周室三母
6 文王母大任	6
7 武王母大姒	6
8 衛姑定姜	7 衛姑定姜
9 斉女傅母	8 斉女傅母
10 魯季敬姜	9 魯季敬姜

（西壁）四層

図像	列女伝
19 魯秋胡子	巻五・9 魯秋潔婦
20 周主忠妾	10 周主忠妾
21 □	9
22 □	
23 許穆夫人	巻三・3 許穆夫人
24 曹僖氏妻	4 曹僖氏妻
25 孫叔敖母	5 孫叔敖母
26 魯臧孫母	9 魯臧孫母
27 晋陽叔姫	10 晋羊叔姫
28 晋范氏母	11 晋范氏母

対応を見ると、まず西、北壁三層の図像は、列女伝巻一母儀伝2―15（但し、14と13が入れ替わる）、巻二賢明伝1―4が左から整然と並ぶ（1―18）。巻一「有虞二妃」を欠くのは、孝子伝図冒頭の舜図との重複を避けたのであろう。ところが、四層のそれは、少し異なり、まず西壁右に巻三仁智伝3―5、9―11（23―28）、北壁左に巻四貞順伝10、2（29、30）、その右に巻五節義伝12、1、4、5、7（31―35）を続けて、北壁を終えた後、再度西壁左端に戻って、巻五9、10（19、20）を置いているのである。巻四貞順伝の10、2及び、巻五節義伝の12（29―31）の話数の乱れは前述、水火をモチーフとする図柄を北壁四層左に集めたためと思われる。故に、中室西、北壁三、四層の列女伝図の流れを、列女伝の巻名により概念図化して示せば、次のようになる。

```
　　　　　　　　　　　────────→
巻二賢明伝（1） ｜ 巻五節義伝（1）
巻一母儀伝（2） ｜ 巻四貞順伝
巻一母儀伝（1） ｜ 巻三仁智伝
　　　　　　　　 ｜ 巻五節義伝（2）
　　┌─────────────┐
　　└─────────────┘
```

ところで、本墓の列女伝図は、中室の南壁一層にも描かれている。南壁の右方は、傷みが激しく、図像の判別が甚だ困難である。一層の列女伝図は、八人分のものらしい（36―43）。その中で、榜題により図像内容の確認し得るものは、三人分に過ぎない。その三図の榜題及び、列女伝との対応を示せば、次の通りである。（左始まり。内容未確定の五図を仮に、列女a―eとする）。

```
　□行処梁
　一往不改
43 劓鼻□□（高）（刑身）
42（列女e）
41（列女d）
40（列女c）
39（列女b）
38（列女a）
37 魯漆室女　義婦
36 軍吏
（南壁一層）

43　巻四・14梁寡高行
37　巻三・13魯漆室女
36　巻五・6魯義姑姉
　　　　　　　　　　　列女伝
```

36は、武梁祠に酷似する図柄が見出されることなどから、その一連の図像を、列女伝巻五節義伝6魯義姑姉図と断じて良いであろう。37は、榜題から、巻三仁智伝13魯漆室女であることが疑いない。43は、ただ一例のみ、三行に及ぶ榜題の記されることが、極めて貴重である。それは列女伝本文を引いたものなので、なお後考を期したい。38―42（列女a―e）については、巻四貞順伝14梁寡高行図と判断される。

さて、南壁一層の列女伝図、特に内容の判別し得る三図（36、37、43）と西、北壁三、四層のそれとの関係は、非常に興味深いものがある。例えば今、表二における四層部分、19―35の中に、列女伝の巻・話数に従って、南壁一層の三図36、37、43を〔　〕で括り、19―35のそれとの関係を、補入して示せば、次のようになる。

```
（北壁）
35　7代趙夫人
〔36〕6魯義姑姉
34　5蓋将之妻
33　4楚昭越姫
32　1魯孝義保
巻五・
31　12梁節姑姉
30　（2宋恭伯姫）
〔43〕14梁寡高行
巻四・
29　10楚昭貞姜
```

```
（西壁）
〔37〕13魯漆室女
28　11晋范氏母
27　10晋羊叔姫
26　9魯臧孫母
25　5孫叔敖母
24　4曹釐氏妻
巻三・3許穆夫人
23
22
21
20　10周主忠妾
9
19　巻五・9魯秋潔婦
　　　　　　　　　　　列女伝
```

まず南壁の最初に描かれた36、

20

南壁一層における、列女伝図の流れも、巻五節義伝（36）から始まり、巻三仁智伝（37）から巻四貞順伝（43）へと進んでいて、巻五節義伝の諸図像との複雑な対応関係において、構成されたものと推定されるのである。

このことから、南壁の列女伝図は、西、北壁四層から単純に続くのではなく、おそらく列女伝図粉本の西、北、南壁三面への配当に由来する、西、北壁四層の流れと呼応していることが知られる。

劉向が列女伝を作ったことは、漢書三十六楚元王六に、

劉向以為王教由レ内及レ外、自二近者一始。故採下取詩書所レ載賢妃貞婦興レ国顕家可二法則一及孽嬖乱亡者上、序次為二列女伝一、凡八篇、以戒二天子一。

と見えるが、注意すべきは、その列女伝と図像との関わりである。例えば漢書芸文志に、

劉向所レ序六十七篇〈新序、説苑、世説、列女伝頌図也〉

とあり、劉向の七略別録（初学記二十五屏風三所引）に、

臣向与二黄門侍郎歆一所レ校烈女伝、種類相従為二七篇一、以著二禍福栄辱之効是非得失之分一、画二之於屏風四堵一、

などとも見える所から、早く劉向の在世時に、列女伝図の描かれていたことが、分かる。けれども、それらは無論、伝存せず、内容を知る術がない。そして、辛うじて漢代の列女伝図の姿を窺わせるものとして、後漢武氏祠画象石の名前を上げることが出来る。例えばその武梁祠二、三石の一（三）層には、整然と配列された、八面の列女伝図が描かれている。今、列女の巻・話名によってそれを示せば、次のようになる（通番を付す。下に、列女の巻・話数、標題を併せ掲げる）。

（一層）	（列女伝）
1 梁高行	巻四・14梁寡高行
2 魯秋胡妻	巻五・9魯秋潔婦
3 魯義姑姉	巻五・6魯義姑姉
4 楚昭貞姜 （以上、三石）	巻四・10楚昭貞姜
5 梁節姑姉 （三、二石）	巻五・12梁節姑姉
6 斉継母	巻五・8斉義継母
7 京師節女 （以上、二石）	巻六・15京師節女
8 鍾離春 （一石三層）	巻六・10斉鍾離春

なお1梁高行図は、武氏祠左石室八石三層、2魯秋胡妻図は、前石室七石一層、8鍾離春図は、前石室九石二層、3魯義姑姉図は、前石室七石一層にも描かれている。そして、武梁祠のそれらの画像は、体系的なものである点、本墓を別にして、漢代の列女伝図の姿を彷彿とさせる、殆ど随一の遺品となっている。このことから、漢代の列女伝全百五話の約四割にも当たる、四十三図を擁した本墓の列女伝図は、むしろ武梁祠以上に重要

巻五・6魯義姑姉
の場合、36に先立って、北壁四層に34、35が描かれたと考えられるが、その34、35は、

巻五・5蓋将之妻
7代趙夫人

に該当している所から、6を南壁の始めに移していることが、分かるのである。その理由は、36魯義姑姉図が、騎士二人、子供、魯義姑姉四名を図像内容とする、長大な画面を必要としたにも関わらず、そのスペースが、残されていなかったためであろう。実際、36魯義姑姉図は、本墓の列女伝図において、最大の画幅を有するものとなっている。

次の37、

巻三・13魯漆室女

も、27、28即ち、

巻三・10晋羊叔姫
11晋范氏母

に続くもので、ここで西壁が終わって、北壁は29、

巻四・10楚昭貞姜

となっているから、おそらく北壁を巻四貞順伝で始めようとして、西壁の端に掛かって、巻三分の画幅が尽きたために、魯漆室女図を描くことが出来なくなり、それを南壁の二番目に回して、37としたのであろうと思われる。第三の43、つまり、

巻四・14梁寡高行

の場合は、本墓の列女伝図の掉尾をなすもので、当然43に先立つ未詳図（列女a—e）の内容を、検討することが必要となるが、他日を期すこととしたい。ともあれ、43は、

巻四即ち、29と30即ち、

巻四・10楚昭貞姜
2宋恭伯姫

の二図に挟まれる形となっており、前述の如く29、30、31が水火をモチーフとして、北壁左に集められている事情を勘案すると、別モチーフの図であることなどから、南壁へ移したのであろう。ここで、上掲の概念図、西、北壁四層における、列女伝図の流れを想起したい。

巻五 節義伝（1）
巻四 貞順伝
巻三 仁智伝
巻五 節義伝（2）

な、漢代の列女伝図資料であることは、疑いを容れない。加えて、今本列女伝のテキストに対しても、文献学上の種々有益な情報を齎すことと思われる。

中室南壁第一、二層には、列士図が描かれている（図版壹四1—8、貳四55）。目下確認し得る榜題を、右始まりに改めて示せば、次の通りである。

1晏子
　田開彊（擾）
　古冶子
　公孫接（以上、第一層）

2成慶
3孟賁
4王慶忌
　要離
5五子胥（以上、第二層）

に、

其殿門有二成慶画一、短衣大綌長剣

2成慶図は、成荊などとも記される勇士で、例えば淮南子斉俗訓に、「孟賁、成荊」、史記范且列伝に、「成荊、孟賁、王慶忌、夏育之勇焉而死」等、孟賁や王慶忌と併称される勇士である。その図像については、沂南漢墓中室北壁東一層にも見えている（榜題「孟犇」）。

3孟賁図は、尺子（史記袁盎列伝、索隠所引）に、「孟賁、水行不レ避二蛟竜一、陸行不レ避二兕虎一」などとされる勇士を描いたものである。その図は、沂南漢墓中室北壁東一層にも見えている（榜題「孟犇」）。

4王慶忌、要離図は、呉王僚の子慶忌を要離が殺そうとする話を描いたもので、原話は、呂氏春秋十一忠廉などに見える。その図は、武梁祠第二石に描かれたものが名高い。

5五子胥図は、史記伍子胥列伝で知られる、楚の伍子胥を描いたものである。漢代の伍子胥図として参考にすべきものに、柏氏伍子胥鏡（上海博物館蔵）がある（榜題「忠臣伍子胥」）。

列士図に関しては、なお明らかでない点が多い。後考を期したい。中室の故事図としては、その西壁左に描かれた七女為父報仇図もある（図版貳四63。榜題「七女為父報仇」）。孝子伝図に接続する点、併せて考察すべき図像と考えられるが、原話が未詳のことなど、なお後考を俟ちたい。

まず本墓南壁の右の諸図を、列士図と称することについて、一言しておきたい。さて、武梁祠にも類同の一連の図像が存し、それは次の八図である。

曹沫、専諸、荊軻（以上第一石）、藺相如、范且（以上第三石）、王慶忌、予譲、聶政（以上第二石）

そして、武梁祠図像の解読に画期的な成果を齎した、長廣敏雄氏編「武梁石室画象の図像学的解説」は、右の八図を「刺客伝図」と称された。確かに八図の殆ど全ての原話が史記に存し、特にその刺客列伝との関係が深いことから、「刺客伝図」という名称も、強ち右の八図の内容を外れたものではない。しかし、右の八図の内、例えば藺相如や范且図などは、明らかに刺客とは関わりがない。また、本墓南壁の図像に関しても、例えば1晏子以下や3孟賁の図など、刺客伝図と見ることには無理がある。そこで、散逸してしまっているが、列士伝の作者劉向に、

列士伝二巻劉向撰（隋書経籍志）
劉向列士伝二巻（新唐書経芸文志）

などとされる、列士伝の著作があったこと等を参考として、仮に列士図の名称を用いることとした。

本墓南壁の1晏子、田開彊（擾）、古冶子、公孫接四名の図は、所謂二桃殺三士の故事を描いたものである。原話は、晏子春秋二、内篇諫下二、二十四に見える。二桃殺三士図は、後漢武氏祠画象石左右石室七石二層に描かれている外、嘉祥県旬子画象石二層、宋山一号墓三石三層などにも描かれている。

付記

本書は、二〇〇八年度科学研究費補助金基盤研究（B）による、内蒙古自治区文物考古研究所（副所長、陳永志）と、幼学の会（代表、黒田彰）との共同研究の成果報告書として刊行されるものである。

注

① 内蒙古自治区博物館文物工作隊『和林格爾漢墓壁画』（文物出版社、一九七八年）、再版、内蒙古自治区文物考古研究所『和林格爾漢墓壁画』（文物出版社、二〇〇七年）

② 図一は、注①前掲書「壁画摸本」138、139頁（再版140、141頁）に拠る。

③ 日本にのみ伝存する完本古孝子伝二種、陽明、船橋本両孝子伝は、幼学の会『孝子伝注解』（東京・汲古書院、二〇〇三年）に、影印、翻刻、注解が収められている。両孝子伝については、黒田彰『孝子伝の研究』（佛教大学鷹陵文化叢書5、京都・思文閣出版、二〇〇一年）I一2参照。

④ 本墓における孝子伝図の各図の内容については、黒田彰『孝子伝の研究』（東京・汲古書院、二〇〇七年）I一2参照。

⑤ 黒田彰注④前掲書I一2、3参照。

⑥ なお後漢武氏祠画象石には、武梁祠以外にも、以下のような孝子伝図が見える。
・前石室七石一層（右から。以下同）
閔子騫33
・刑渠（「孝子刑□」「刑渠」）3
・同二層
老莱子（「老莱子」「莱子父母」）13
伯瑜（「伯游也」「伯游母」）4
・前石室十一石三層
刑渠3
丁蘭9
・左石室七石一層
舜、伯奇138
・左石室八石一層
丁蘭9
刑渠3
・後石室八石一層
閔子騫33

⑦ 黒田彰注④前掲書I二1、1付参照。また、白謙慎氏『黄易とその友人達の残した知的遺産—Recarving China's Pastの提起した諸問題への反論』（黒田彰子他訳、『海外の幼学研究』1、京都・幼学の会、二〇〇八年3月）参照。

⑧ 本墓における列女伝図の各図の内容については、黒田彰「列女伝図の研究—和林格爾後漢壁画墓の列女伝図」（『京都語文』15、京都・佛教大学国語国文学会、二〇〇八年11月）参照。

⑨ 列女伝の巻・話数、標題は、山崎純一氏『列女伝』上中下（新編漢文選、東京・明治書院、一九九六—七年）に拠る。

⑩ 本墓の列女伝における、この事実については、佐原康夫氏「漢代祠堂画像考」（『東方学報京都』63、京都・京都大学人文科学研究所、一九九一年3月）に指摘がある。

⑪ 例えば表二を一見して、列女伝巻四貞順伝の図像が、極端に少ないことに気付く（巻四・2、10〈29、30〉の二図のみ）。このことから、38—42（列女a—e）に、巻四・2—9などを想定することも可能である。例えば文物出版社版「壁画状況一覧表」榜題項に、南壁の列女伝図の榜題として、
□□夫人
□□之妻
の二つを著録するが、それらは、巻四貞順伝における、
3衛寡夫人
4蔡人之妻
に当たるものかもしれない。なお22の場合も、残画から考えて、その、
5黎荘夫人
に当たる可能性がある。

⑫ 長廣敏雄氏編『漢代画象の研究』（東京・中央公論美術出版、一九六五年）第二部「武梁石室画象の図像学的解説」

⑬ 武梁祠のこの一連の図像を、「刺客」図と捉える見方は、例えば近時の巫鴻（Wu Hung）氏の、"The Wu Liang Shrine: The Ideology of Early Chinese Pictorial Art" (Stanford University Press, Stanford, California, 1989. 中国語版『武梁祠—中国古代画像芸術的思想性』〈柳揚、岑河氏訳、三聯書店、二〇〇六年〉付録A 310—327頁（中国語版、附録一318—332頁）にも継承されている。但し、巫鴻氏は、藺相如、范且二図を刺客図から外し、Wise Ministers〈忠臣〉図とされている（305—310頁〈中国語版、313—318頁〉）。

⑭ 中国青銅器全集16銅鏡(中国美術分類全集、文物出版社、一九九八年)図版八一参照。

⑮ 邢義田氏「格套、榜題、文献与画像解釈：以一個失伝的『七女為父報仇』漢画故事為例」（『中世紀以前的地域文化・宗教与芸術』、台北・中央研究院歴史語言研究所、二〇〇二年）参照。

壹 孝子傳圖及其他

一、孝子傳圖

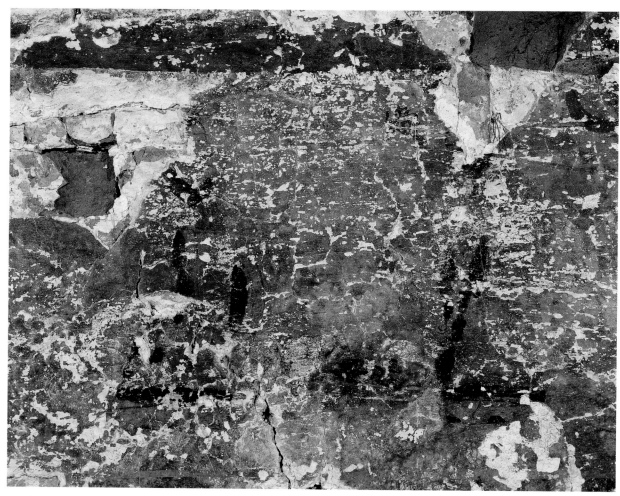

1 舜

2 閔子騫

3 曾参

4 董永

5 老萊子

6 丁蘭

7 刑渠

8 孝鳥

9 伯瑜

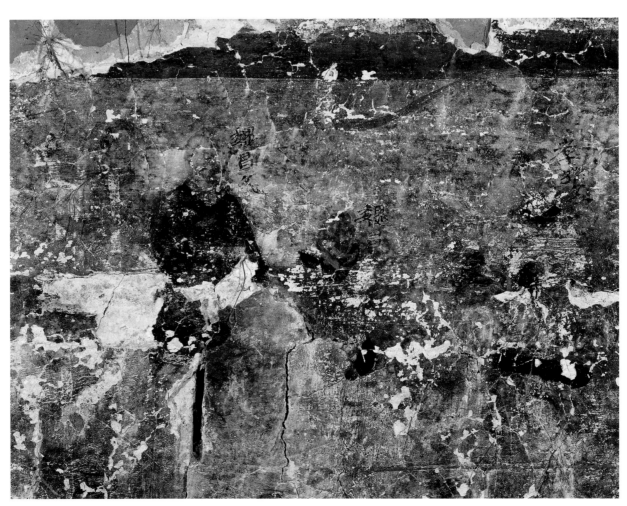

10 魏陽

11 原谷

12 趙苟

13 金日磾

14 三老、仁姑等

二、孔子弟子圖

1 老子、項橐、孔子

2 顏淵、子張、子貢

3 子路、子游

4 子夏、閔子騫

5 曾參、冉有

6 仲弓、曾點

7 公孫龍、冉伯牛

8 宰我、〔孔子弟子〕

9〔孔子弟子〕

10〔孔子弟子〕

11〔孔子弟子〕

12〔孔子弟子〕

17

13〔孔子弟子〕

三、列女傳圖

1 棄母姜嫄、契母簡狄

2 啓母塗山、湯妃有㜪

3　周室三母（大姜、大任、大姒）

4　衛姑定姜、齊女傅母

5 魯季敬姜、楚子發母

6 鄒孟軻母、魯之母師

7 齊田稷母、魏芒慈母

8 魯師春姜、周室姜后

23

9 齊桓衛姬、晉文齊姜

10 秦穆公姬

11 魯秋潔婦（魯秋胡子、秋胡子妻）

12 周主忠妾、〔列女〕

13 〔列女〕、許穆夫人

14 曹釐氏妻、孫叔敖母

15 鲁臧孙母、晋羊叔姬、晋范氏母

16 楚昭贞姜

17 宋恭伯姬

18 梁節姑姊

19 魯孝義保、楚昭越姬、蓋將之妻

20 代趙夫人

21　魯義姑姊（→列士圖 3）

22　魯漆室女、〔列女〕

23 〔列女〕

24 〔列女〕

25 梁寡高行

26 〔列女〕

27 〔列女〕

四、列士圖

1　晏子、田開疆

2　古冶子

3 公孫接

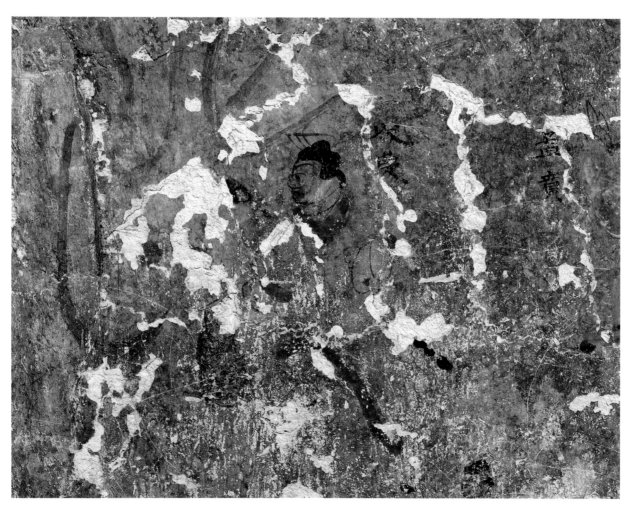

4 成慶

5 孟賁

6 王慶忌、要離

7 伍子胥

8 〔列士〕

一、前室壁畫

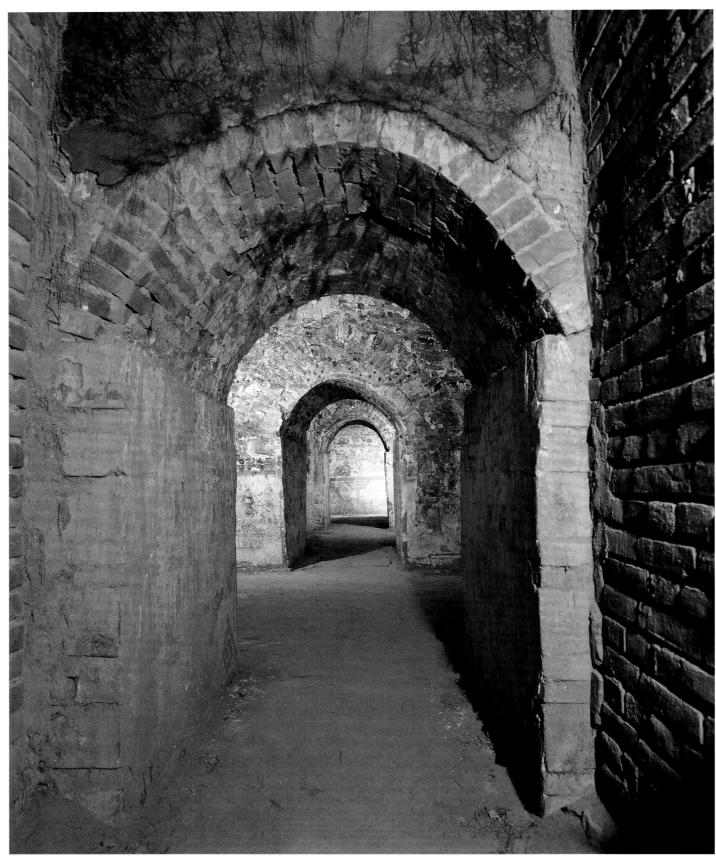

1 入口

2 幕府門（南壁）
（→補 1）

3 幕府門（北壁）
（→補 2）

4 幕府大廊（右）

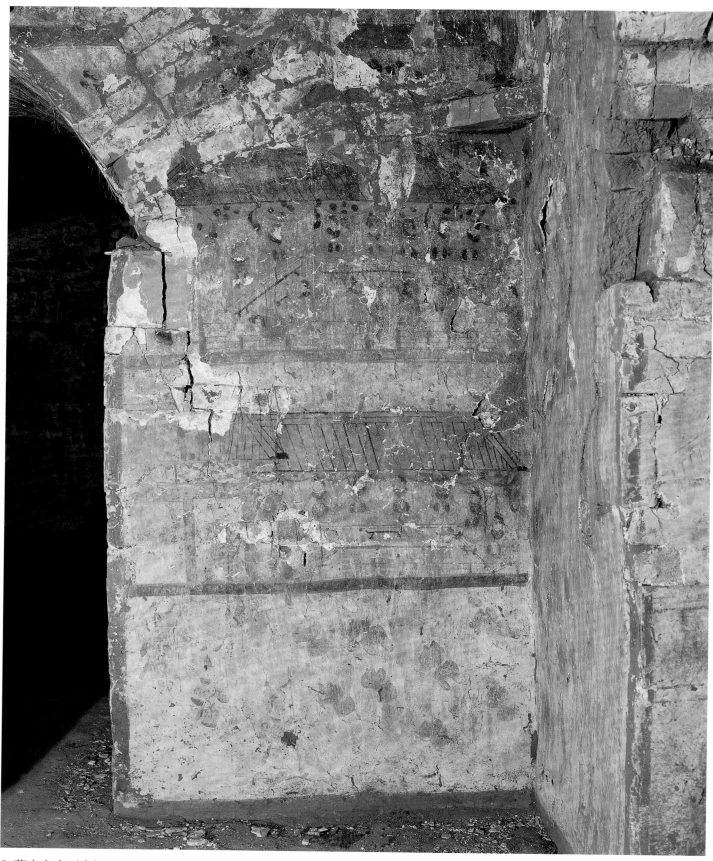

5 幕府大廊（左）

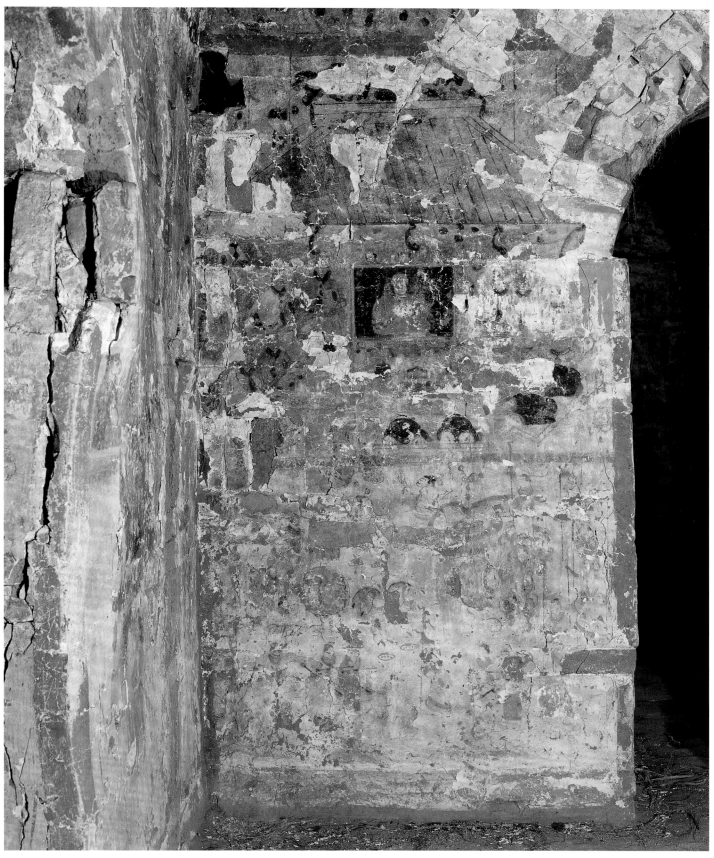

6 拝謁、百戯

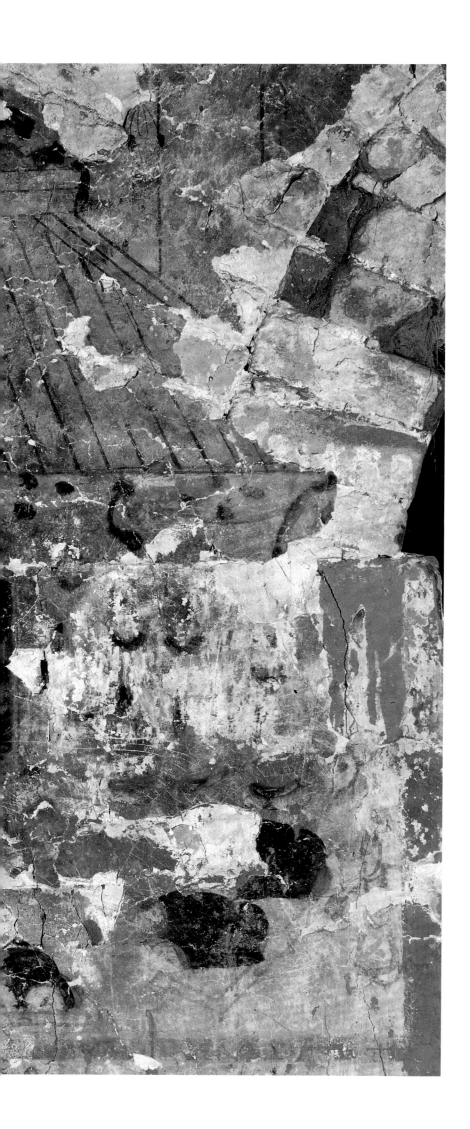

7 拜謁

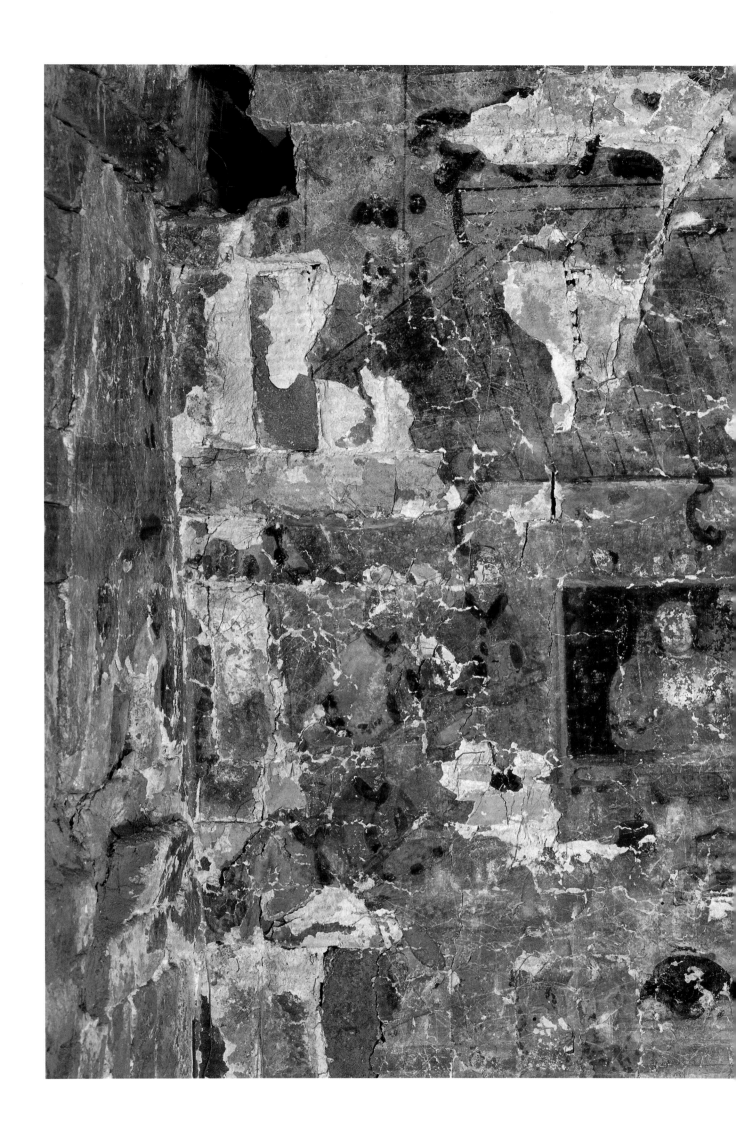

51

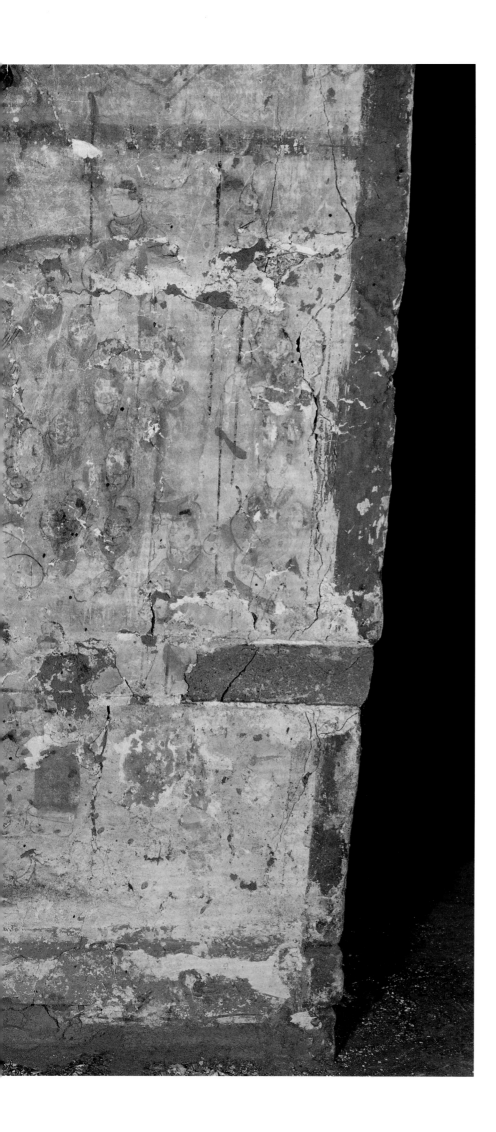

8 百戯

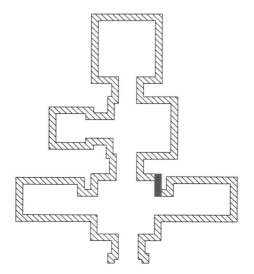

53

9 護烏桓校尉幕府穀倉
（→補 3）

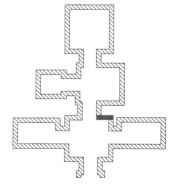

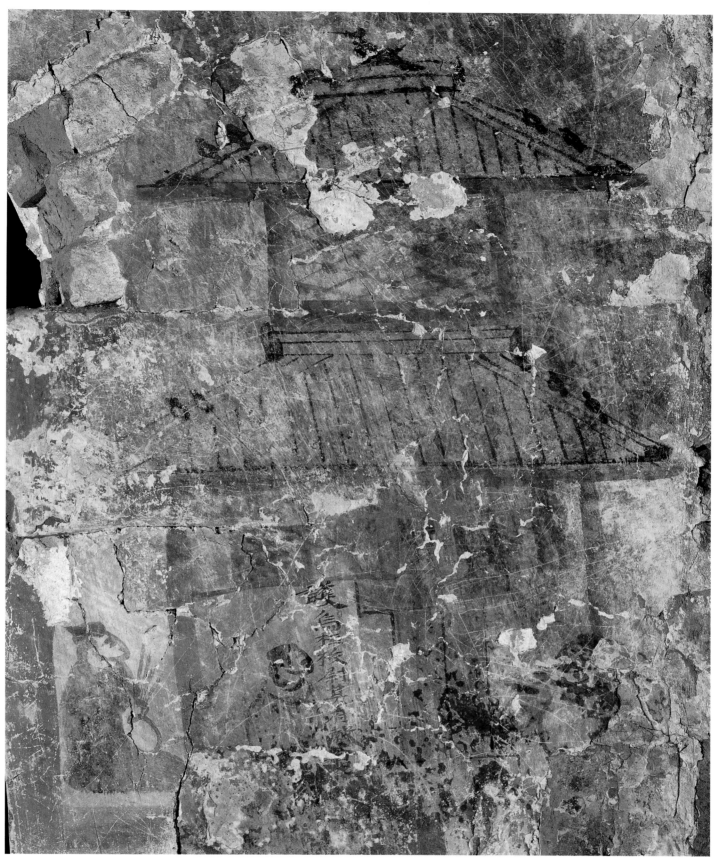

10　護烏桓校尉幕府穀倉（上）

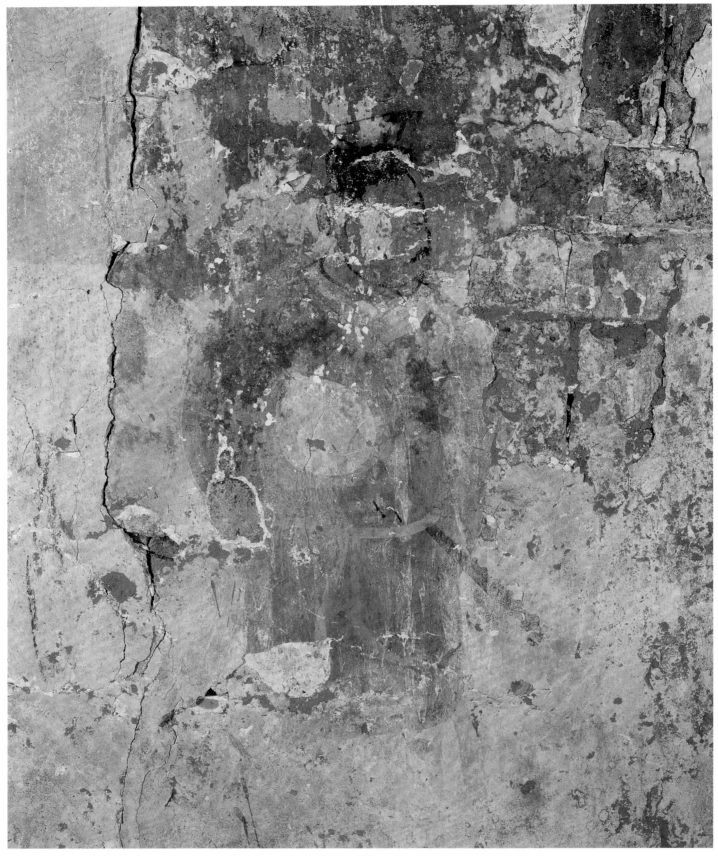

11 護烏桓校尉幕府穀倉（下）

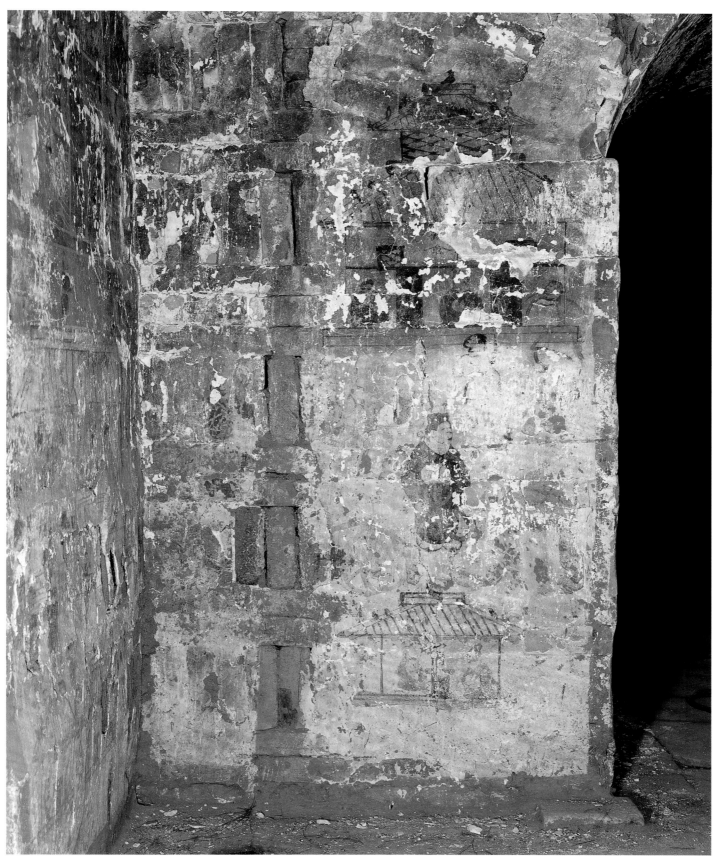

12 繁陽縣倉

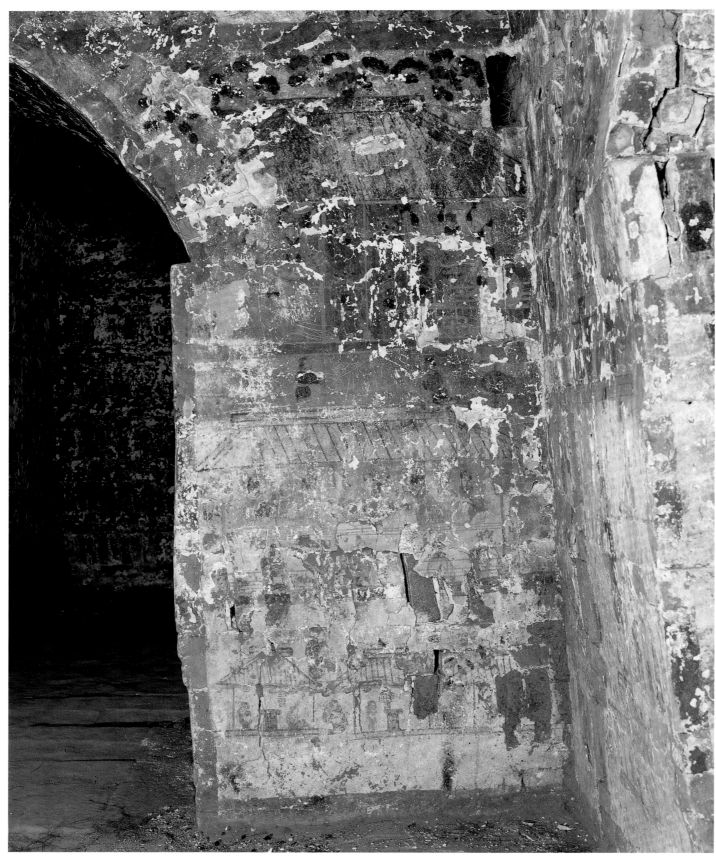

13 上郡屬國都尉、西河長史吏兵馬皆食大倉

14 上郡屬國都尉、西河長史吏兵馬皆食大倉（下）

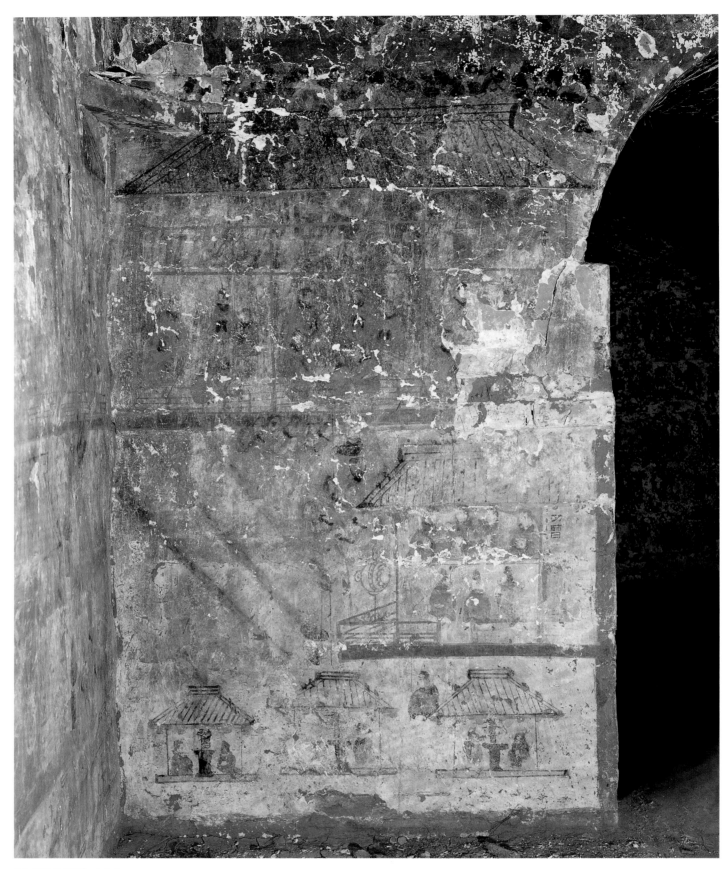

15 幕府東門（右）

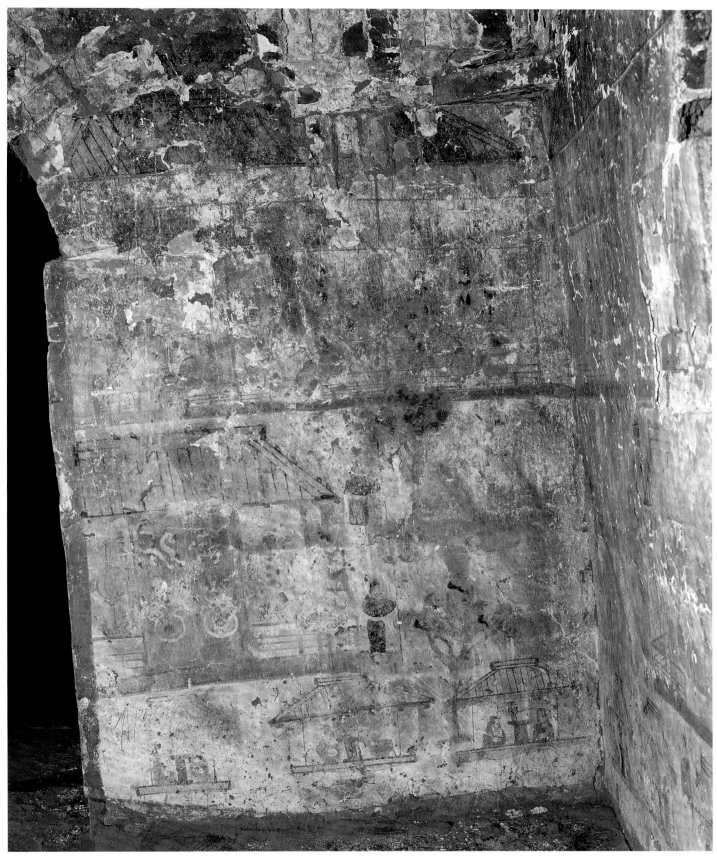

16 幕府東門（左）

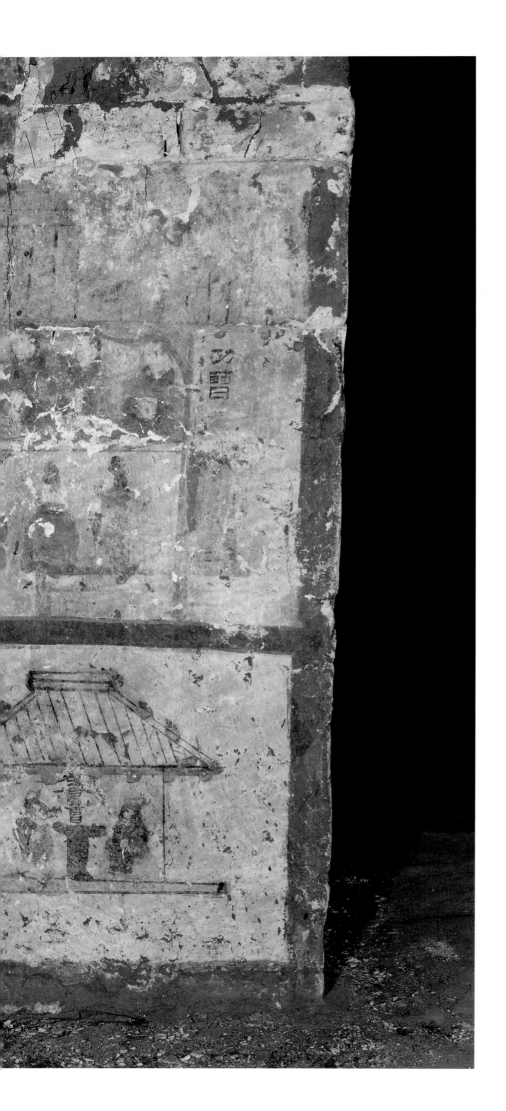

17　幕府東門（右下）

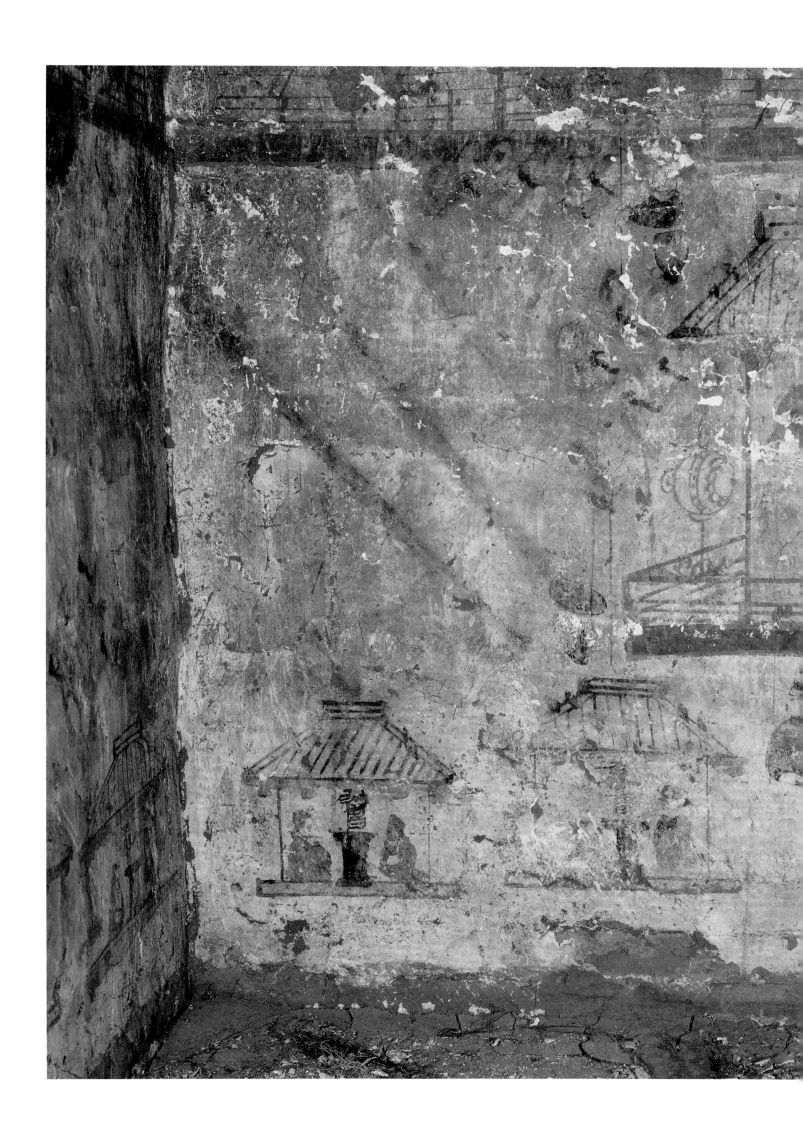

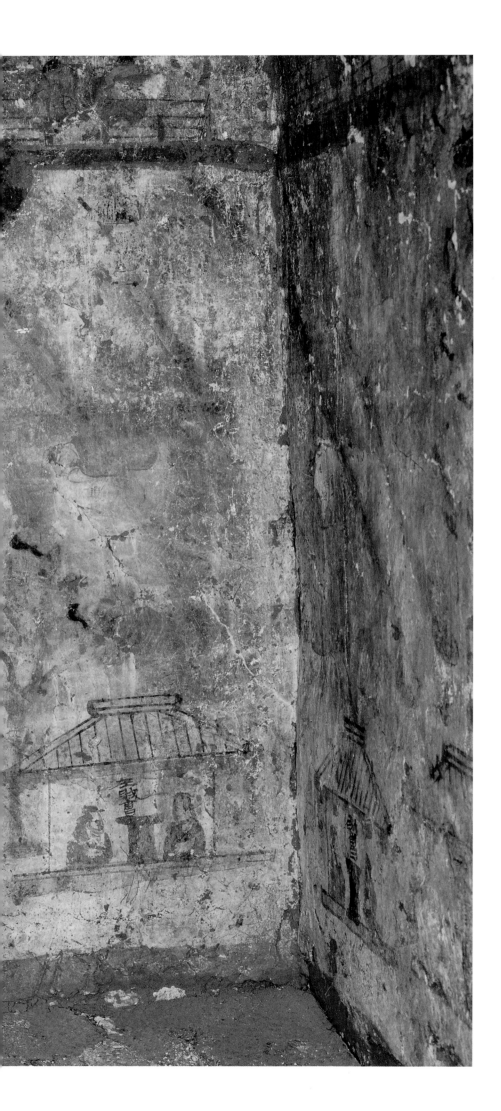

18 幕府東門（左下）

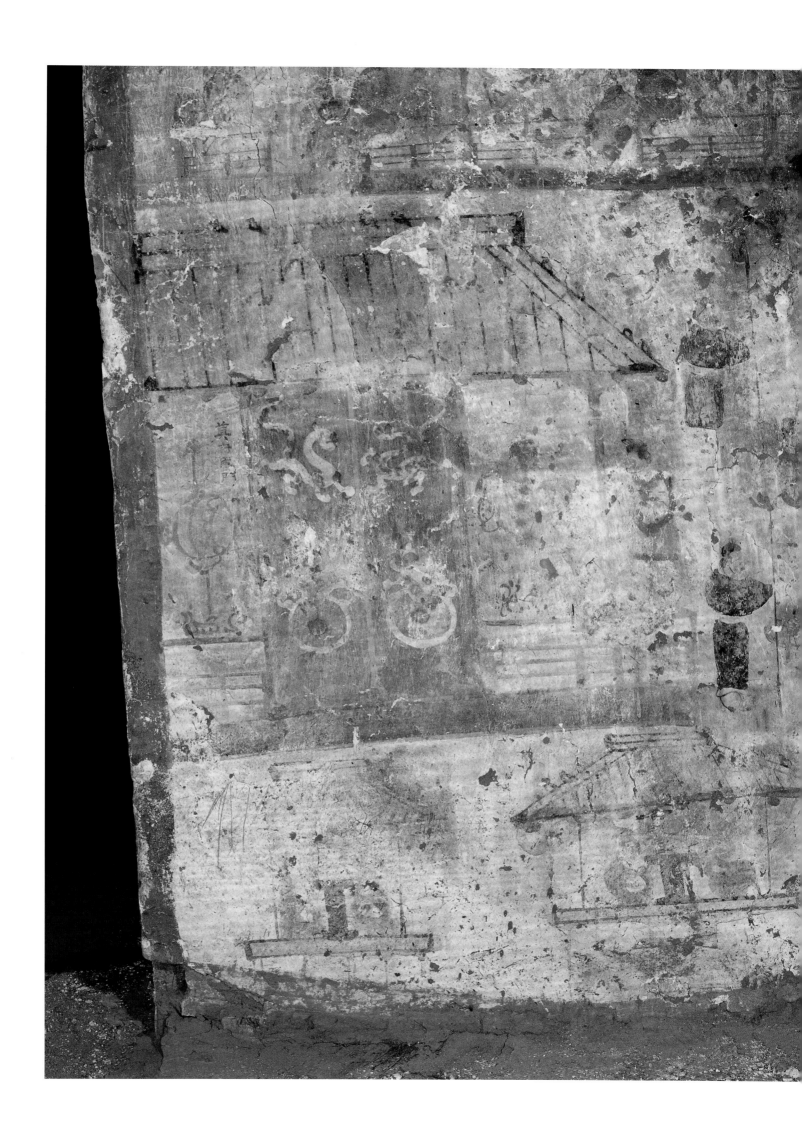

19 舉孝廉時、郎、西河長史出行
（→補7、9）

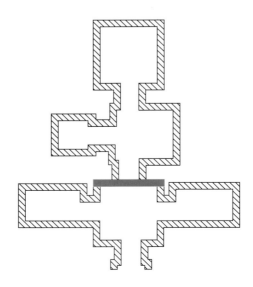

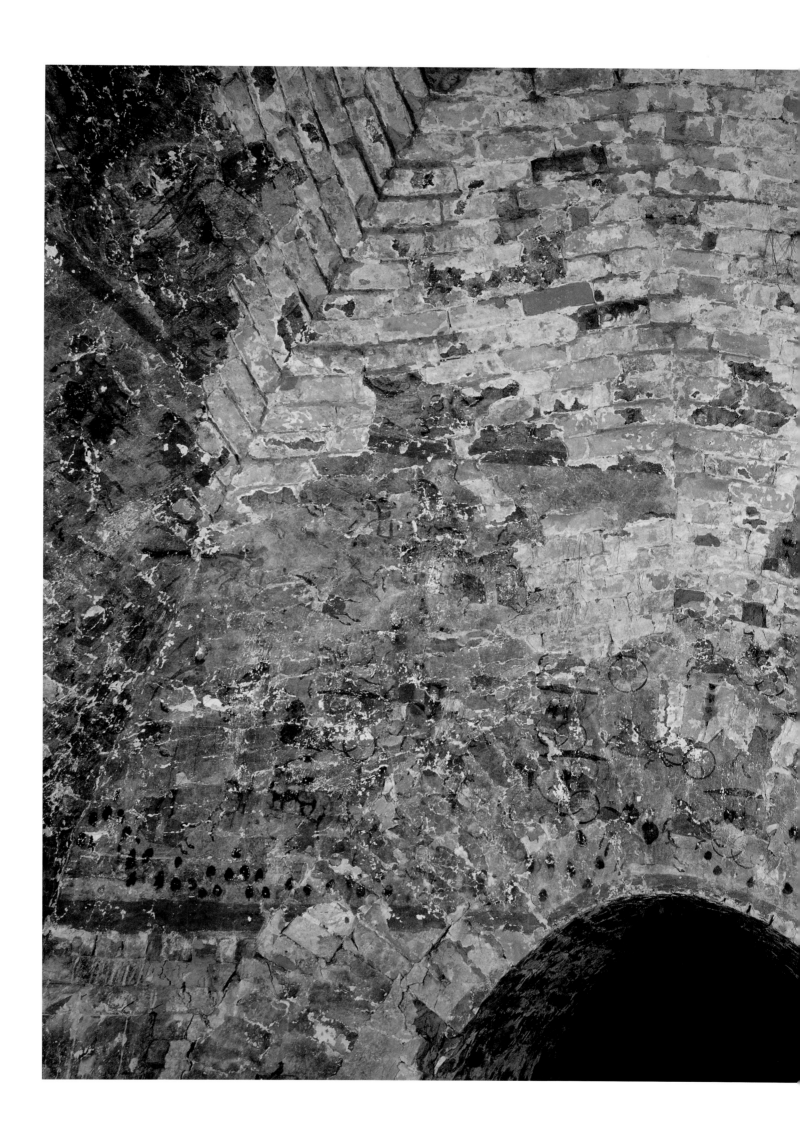

20 舉孝廉時、郎、西河長史出行（右）

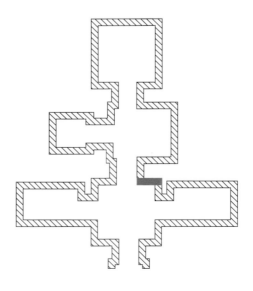

69

21 舉孝廉時、郎、西河長史出行（左）

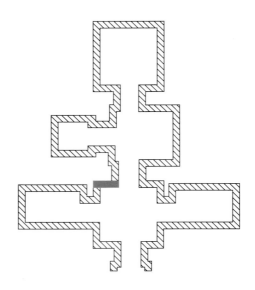

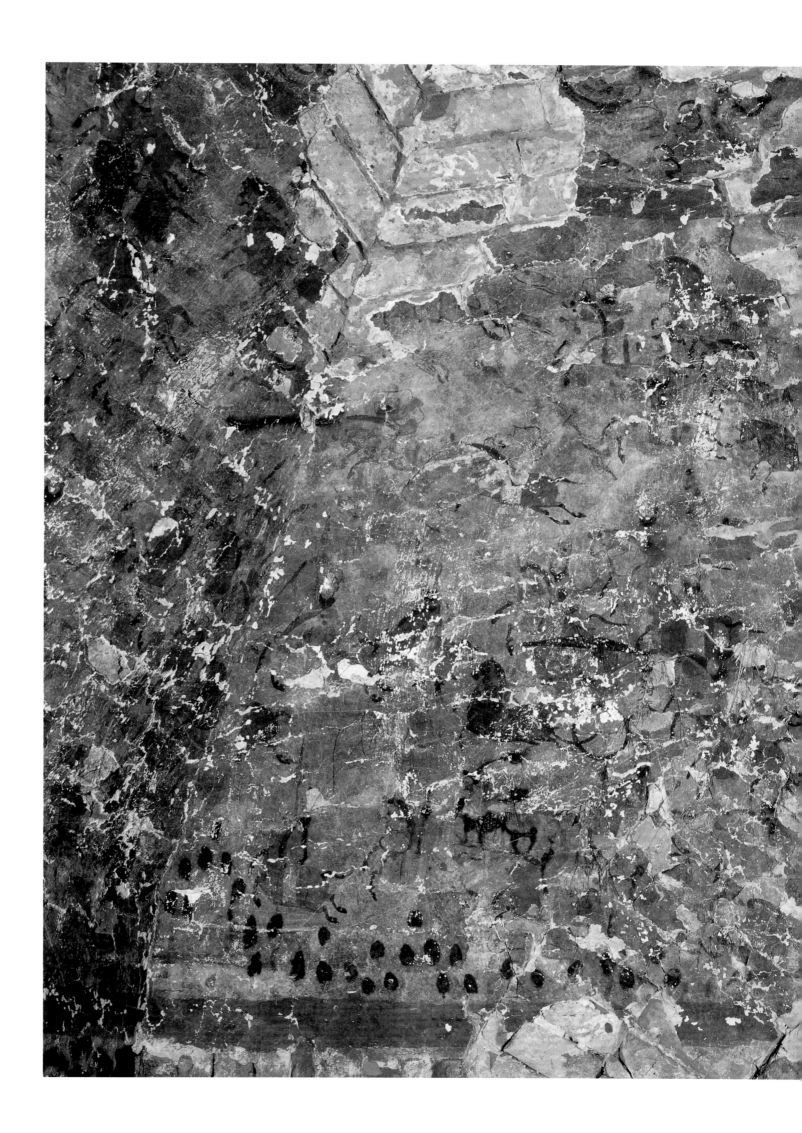

22 行上郡屬國都尉時出行
（→補 7、8）

23 行上郡屬國都尉時出行（右）

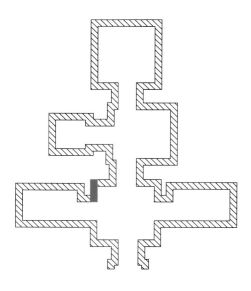

24 行上郡屬國都尉時出行（左）

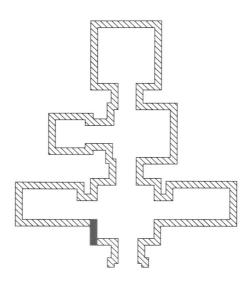

25　繁陽令出行

（→補　4、5、7）

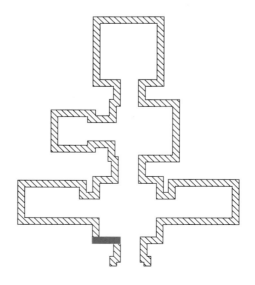

26 使持節護烏桓校尉出行
（→補 6、7）

27　使持節護烏桓校尉出行（右）

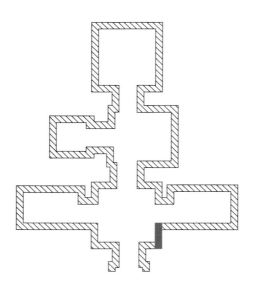

28 使持節護烏桓校尉出行（左）

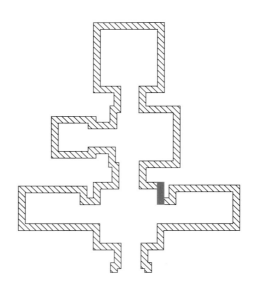

85

29 朱雀、鳳凰、白象
　　（→補 8）

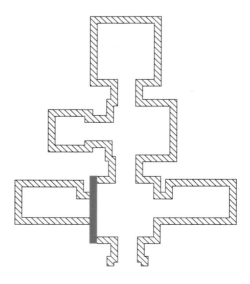

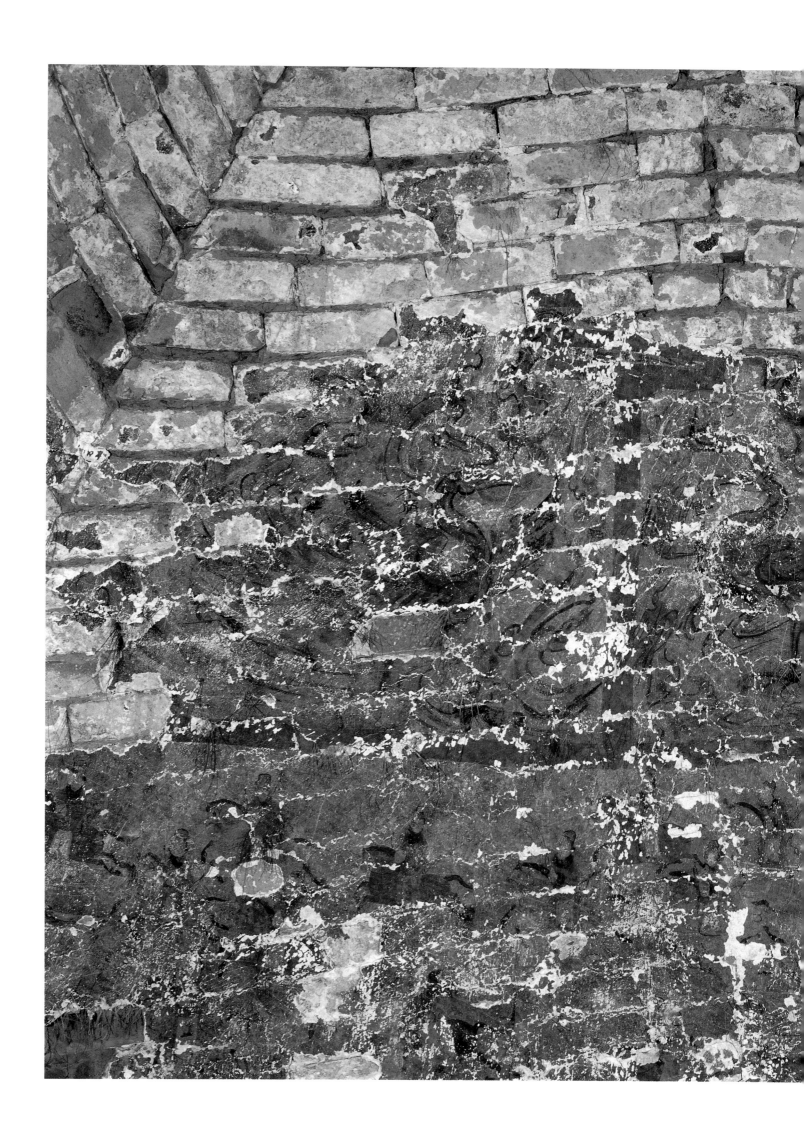

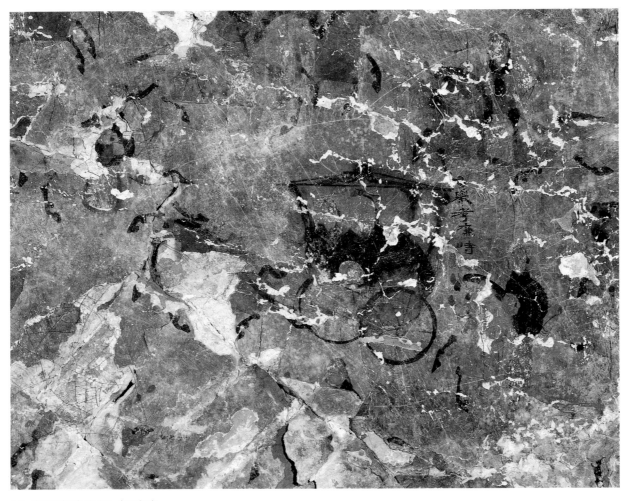

30 舉孝廉時出行（局部）

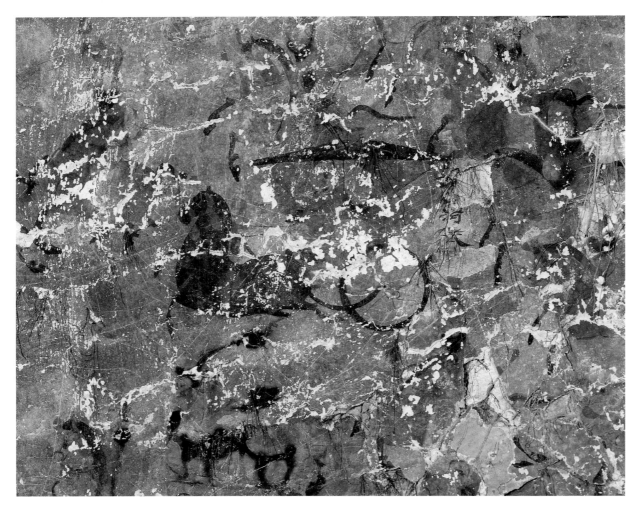

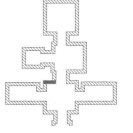

31 西河長史出行（局部）

32 行上郡屬國都尉時出行（局部）

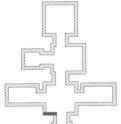

33 繁陽令出行（局部）

34 使持節護烏桓校尉出行（局部）

35 使持節護烏桓校尉出行（局部）

二、前室南耳室壁畫

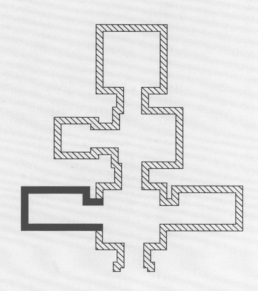

36 庖廚
（→補 10）

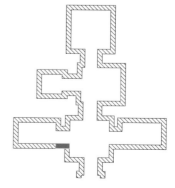

37 觀漁
（→補 11、17）

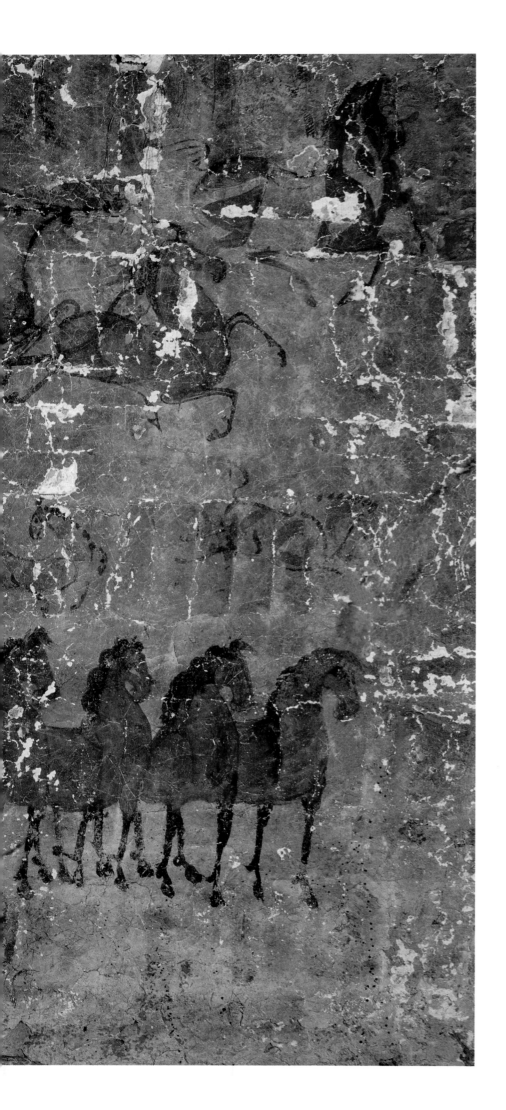

38 牧馬
（→補 12、15、18）

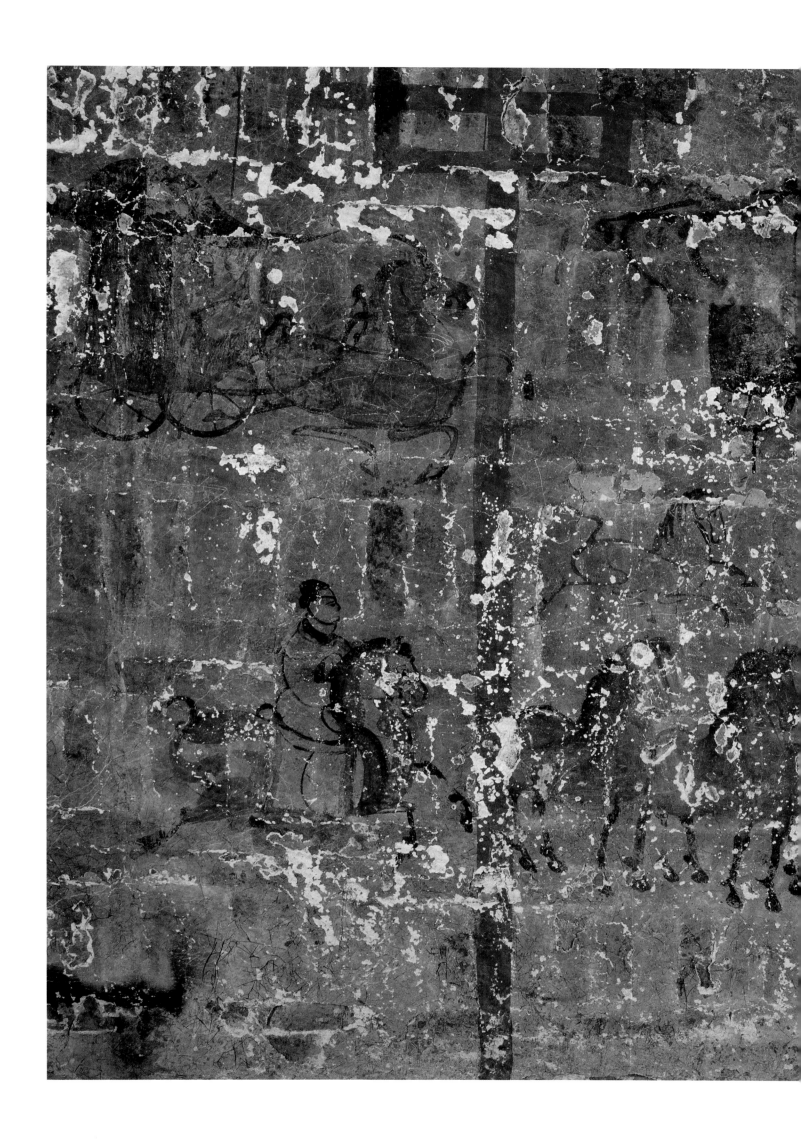

39 牧牛
（→補 13、14、16）

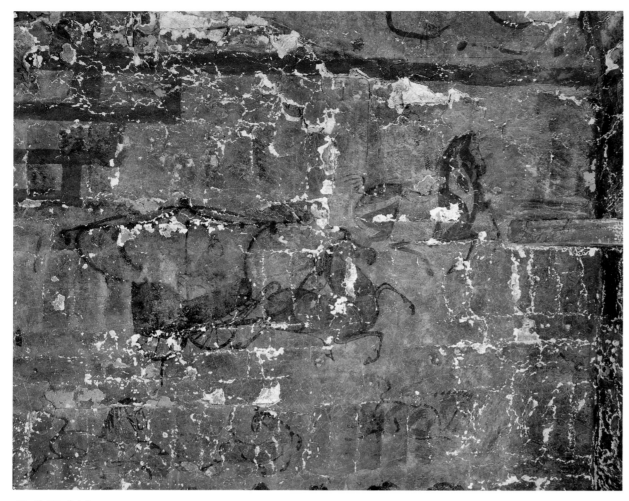

40 牧馬（右）

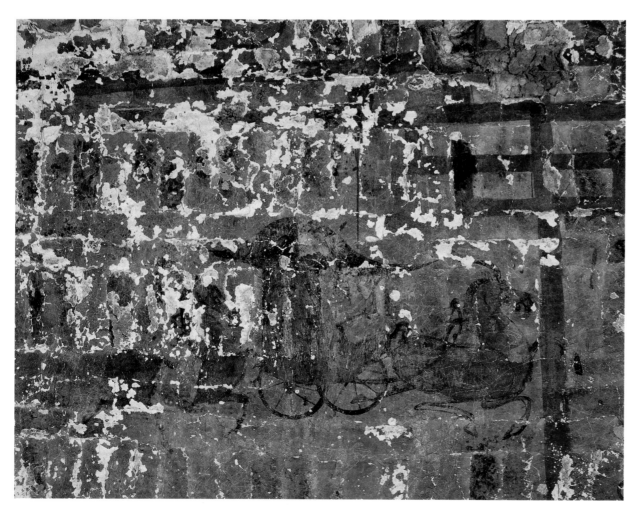

41 牧馬（左）

三、前室北耳室壁畫

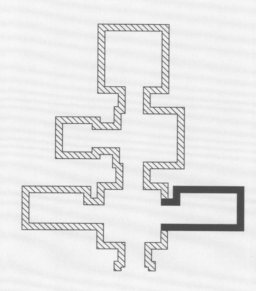

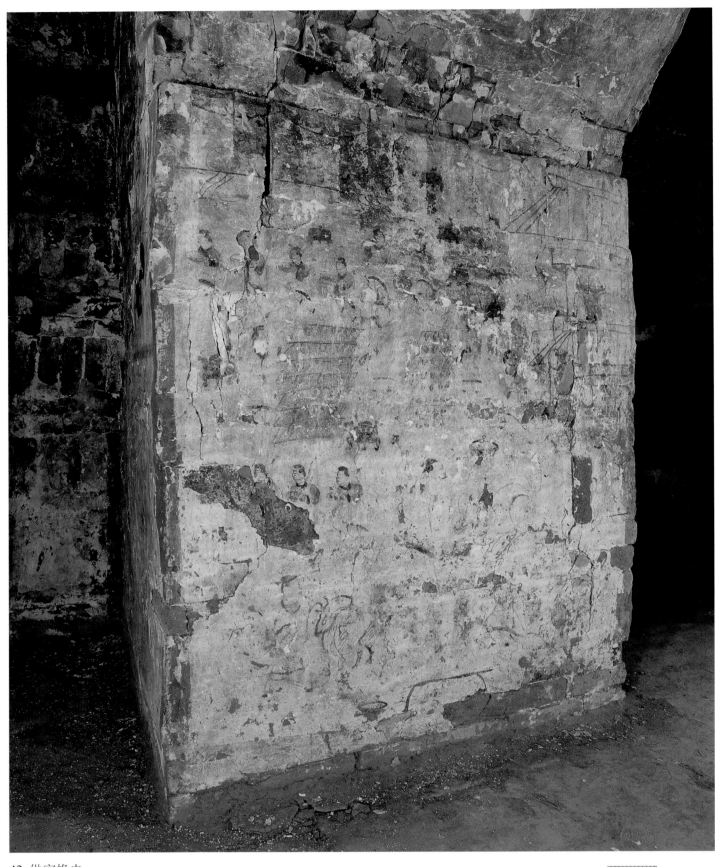

42 供官掾史
（→補 19、24）

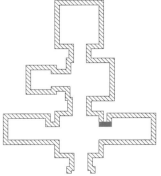

43 庖廚
（→補 20）

44 牧羊（右）
　（→補 25）

45 牧羊（左）
　（→補 21、25）

46 牧羊（左下）

47 雲紋

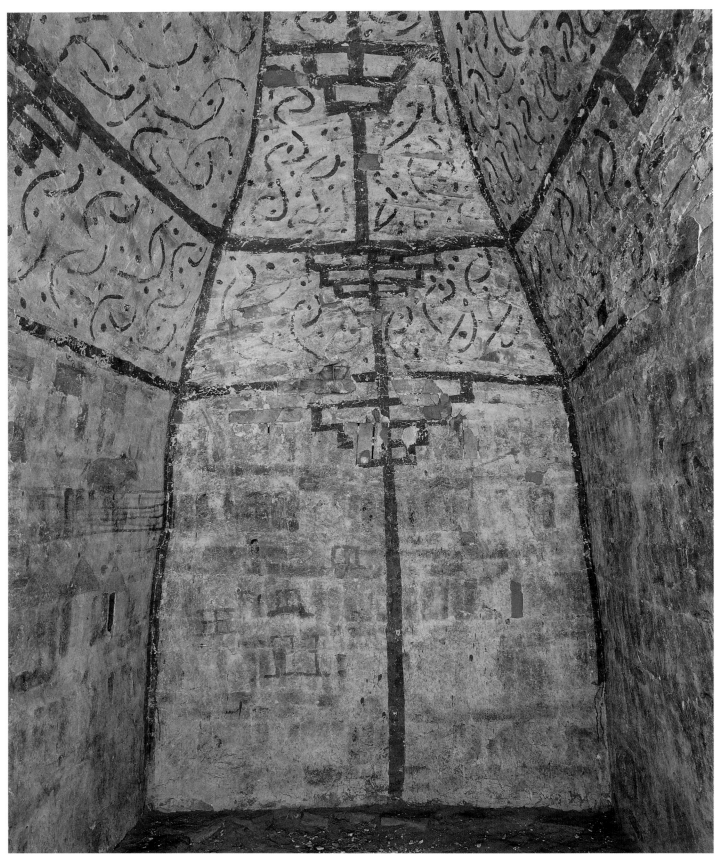

48 碓舂、穀倉、雲紋

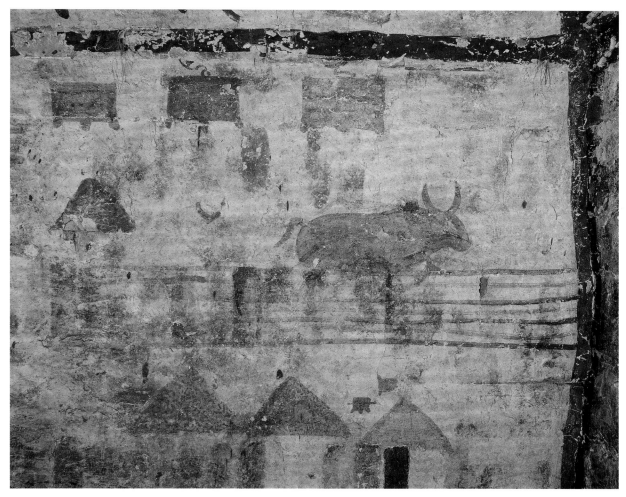

49 農耕（右）
　（→補 22、26）

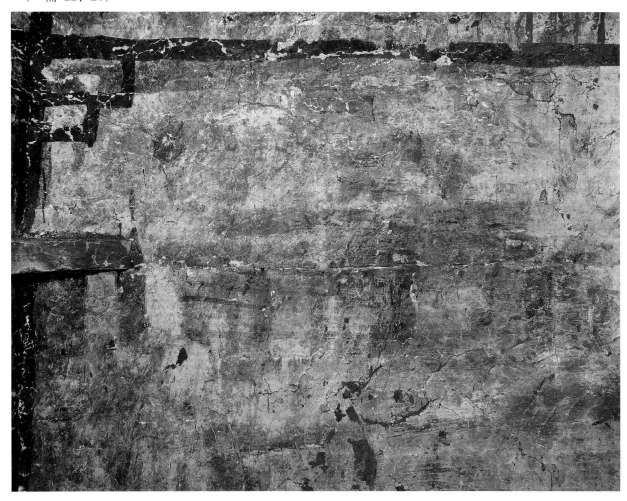

50 農耕（左）
　（→補 22、23、26）

四、中室壁畫

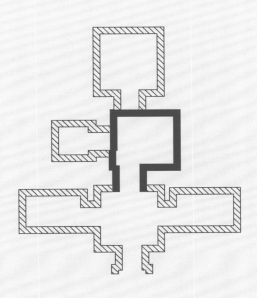

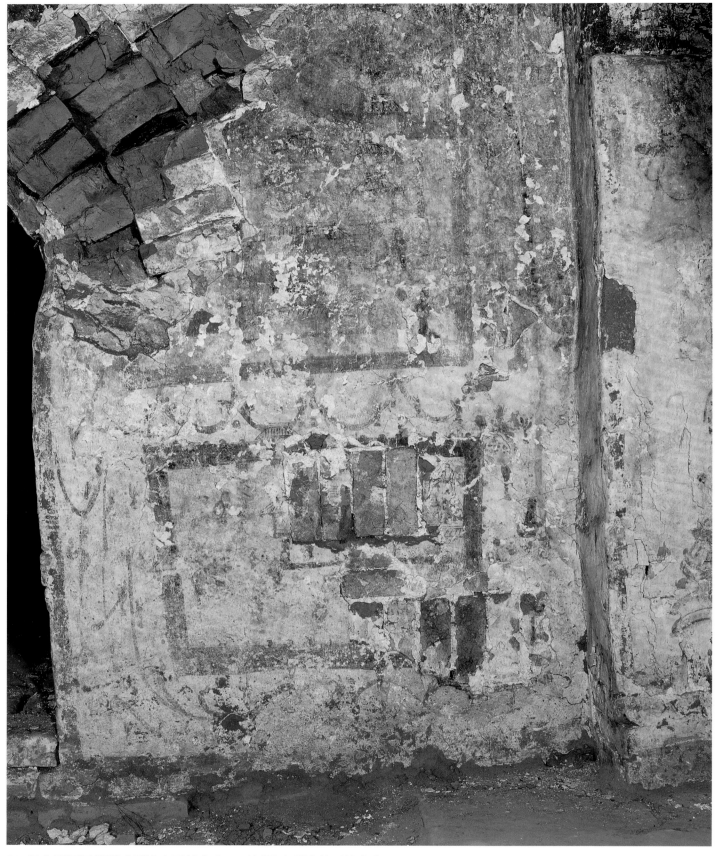

51 行上郡屬國都尉時所治土軍城府舍、西河長史所治離石城府舍

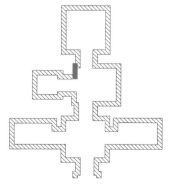

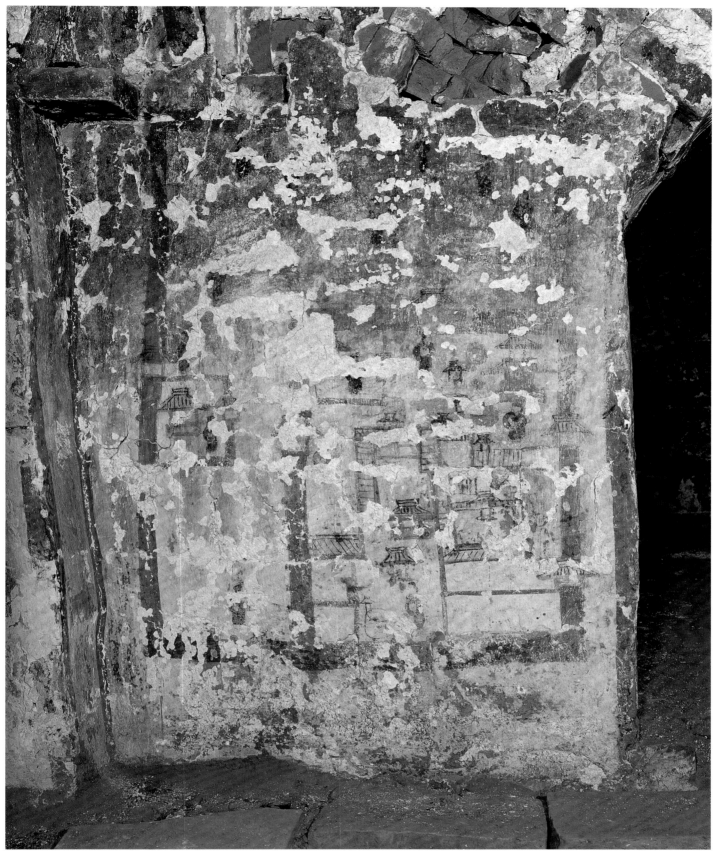

52 繁陽縣城

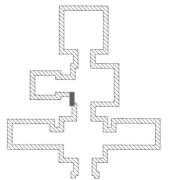

53 繁陽縣令被璽□時
（→補 27）

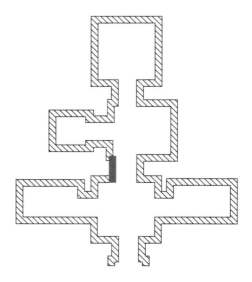

54 使君從繁陽遷度關時（南壁右）
　（→補 32）

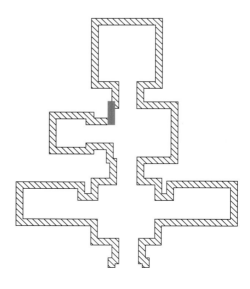

55 使君從繁陽遷度關時（南壁左）
　（→補 32）

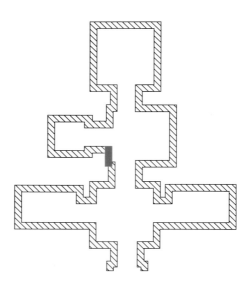

119

56 使君從繁陽遷度關時（東壁右）
　（→補 33）

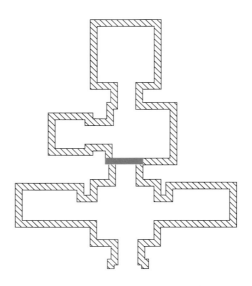

57 使君從繁陽遷度關時（東壁左）
（→補 33）

58 寧城前衛
（→補 28）

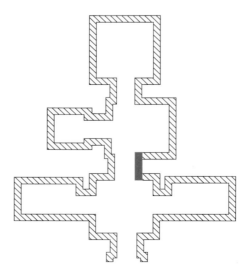

59 寧城幕府
（→補 29）

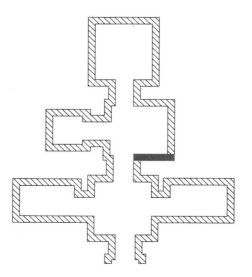

127

60 中室北壁右部
(→補 30)

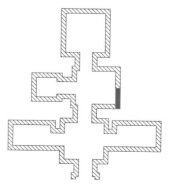

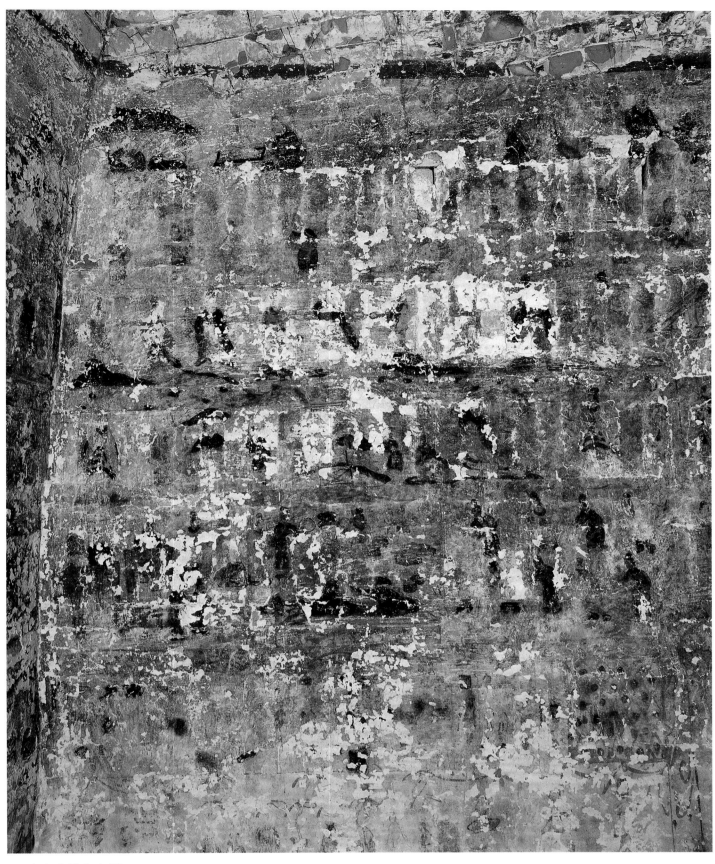

61 中室北壁左上部
　（→補 30）

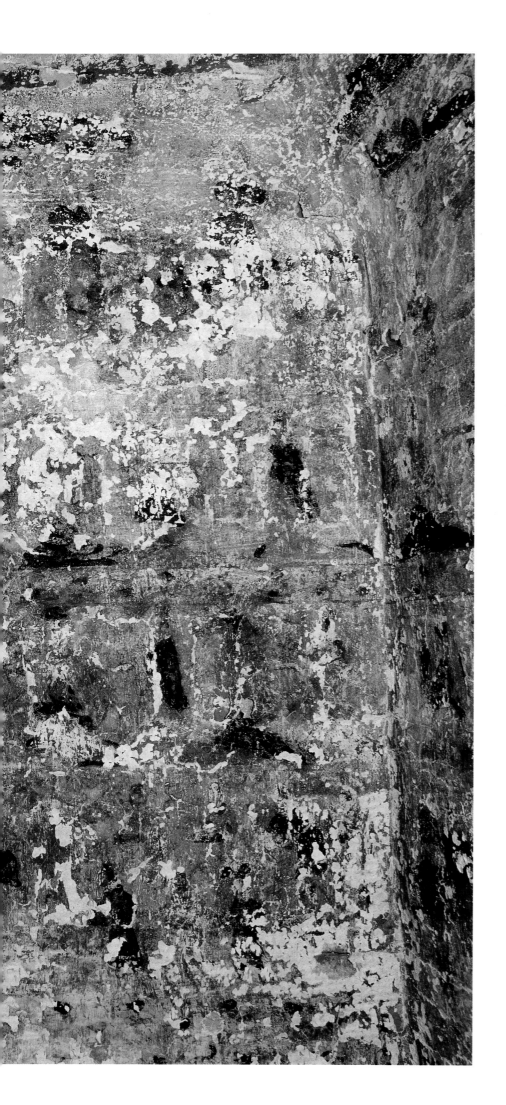

62 中室西壁右上部
　（→補 31）

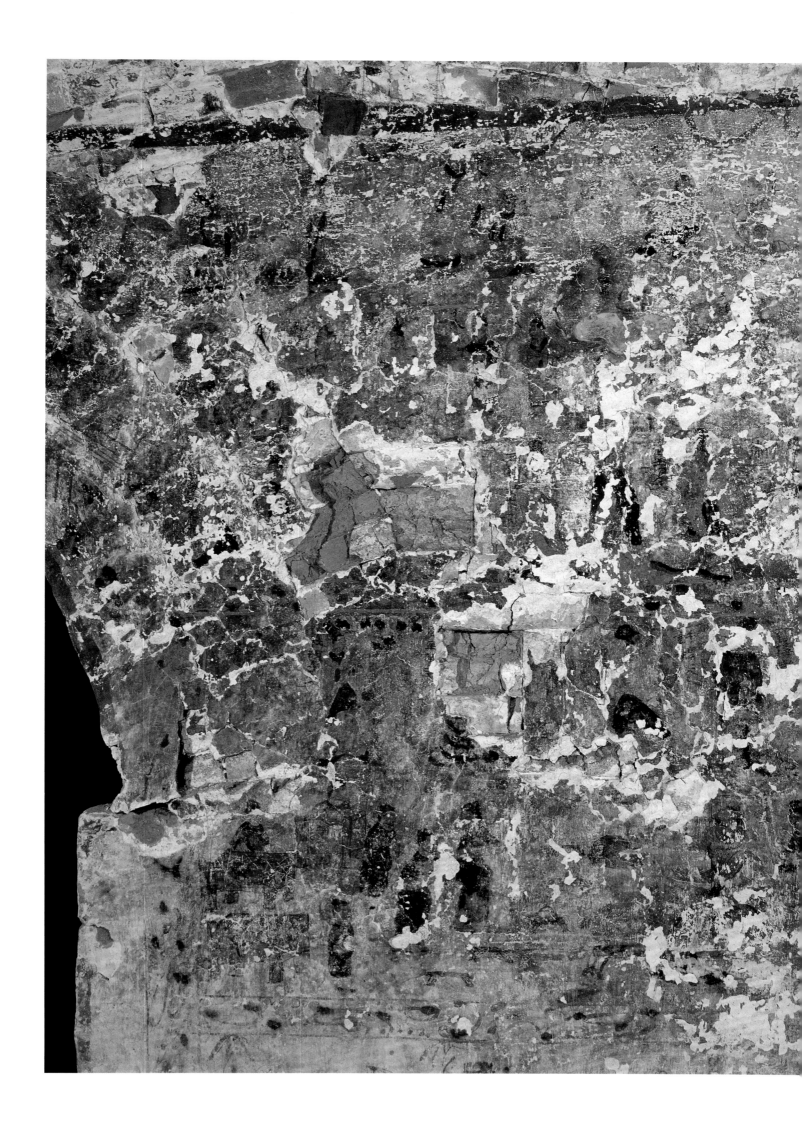

131

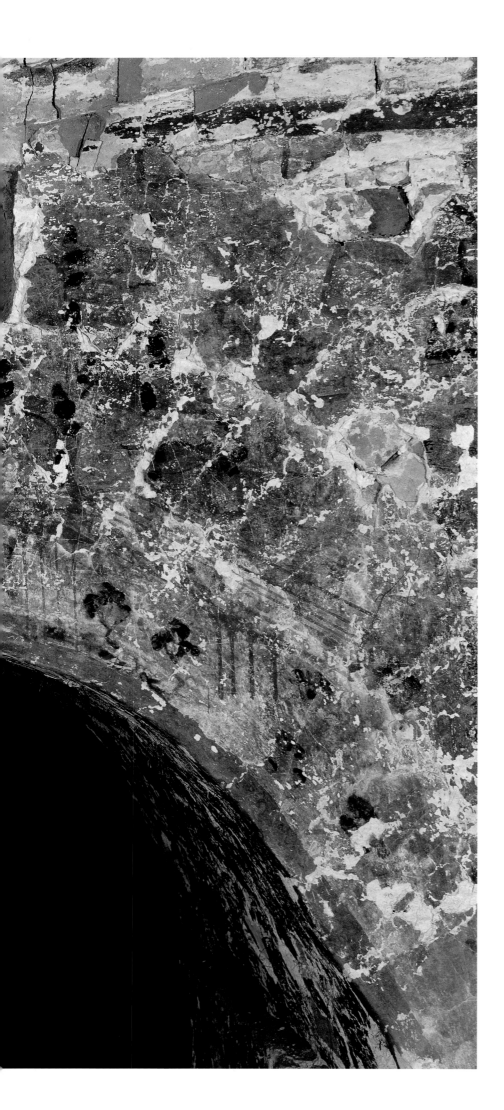

63 中室西壁左上部（七女爲父報仇圖）
（→補 31）

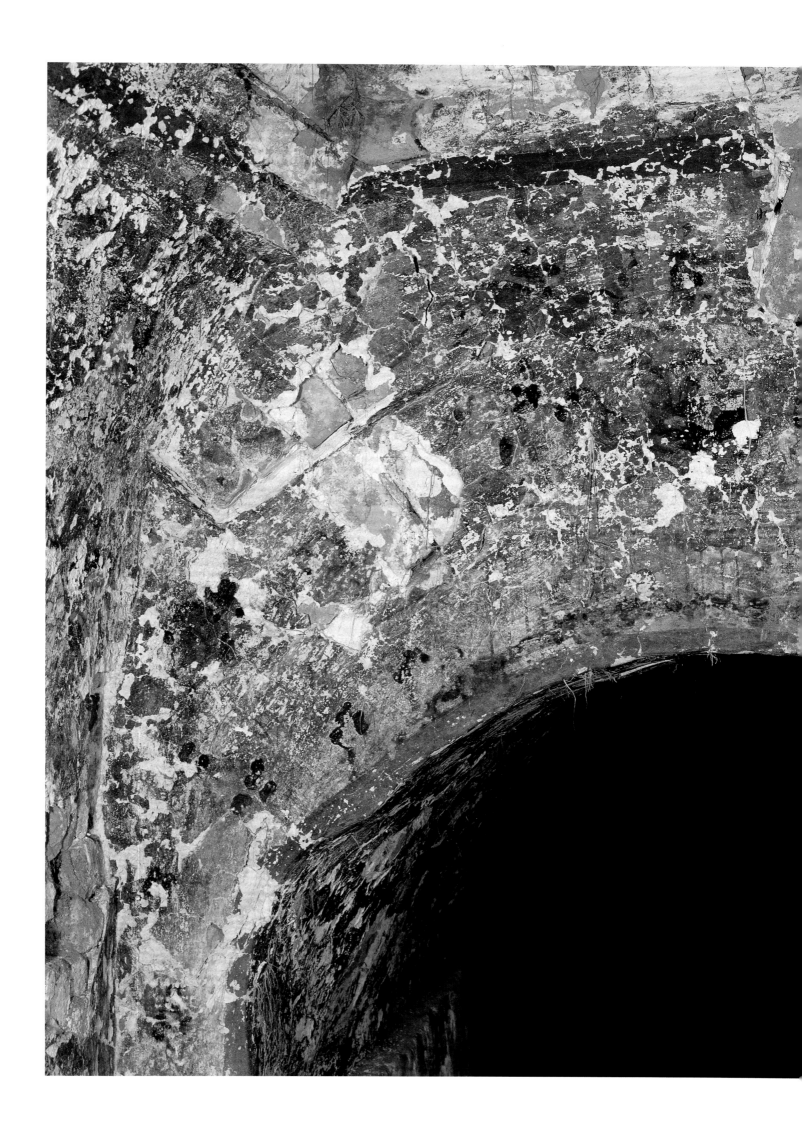

133

64 樂舞百戲（中室北壁右下部）

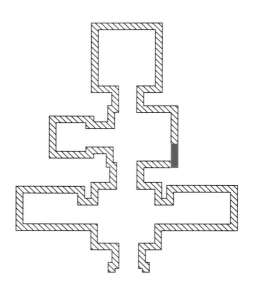

65 祥瑞、庖厨（中室北壁左下部）

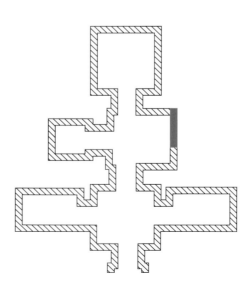

66 祥瑞、宴飲（中室西壁下部）

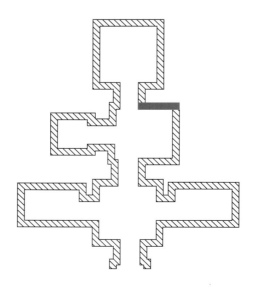

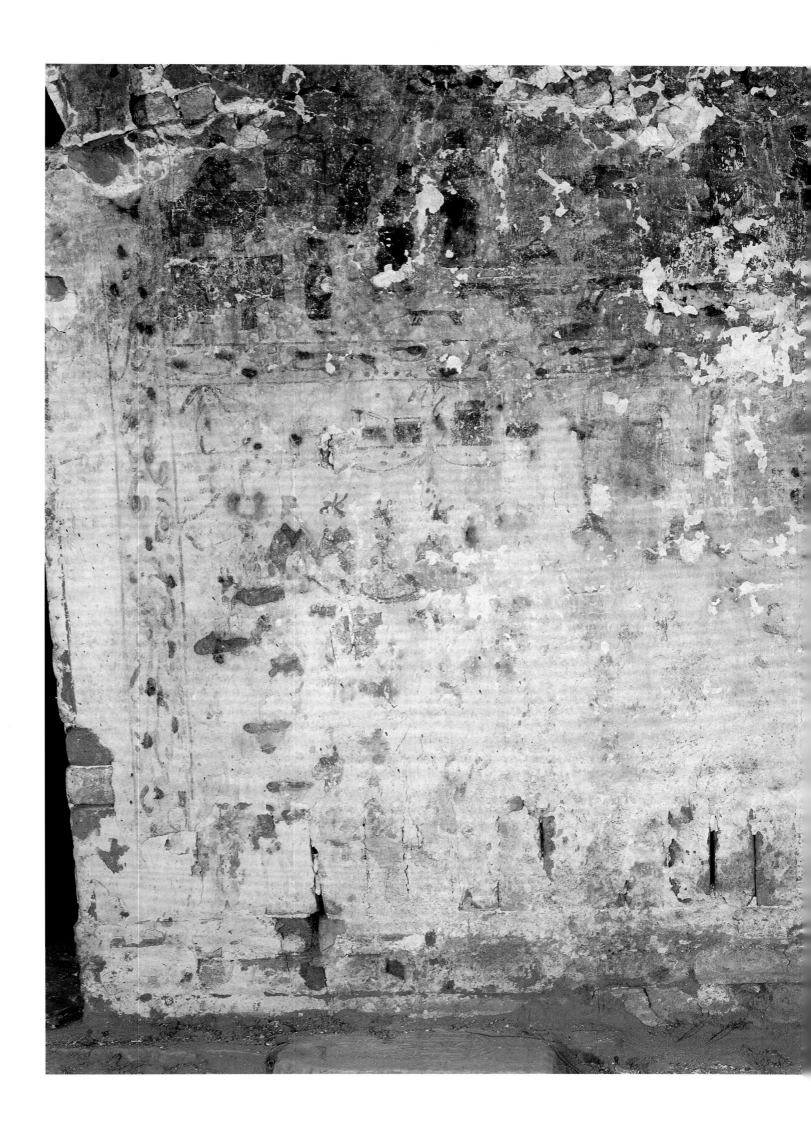

139

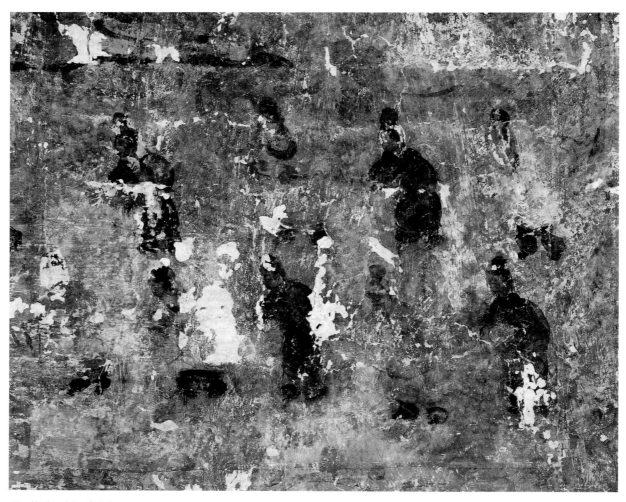

67 侍者（北壁右）

68 女墓主（北壁中央）

69 侍者（北壁左）

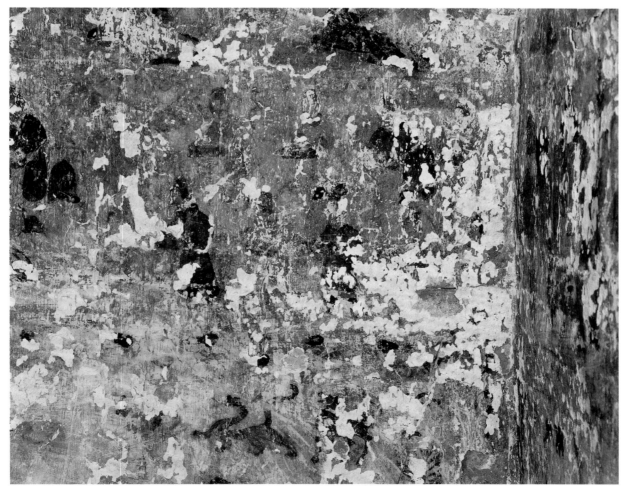

70 侍者（西壁右）

141

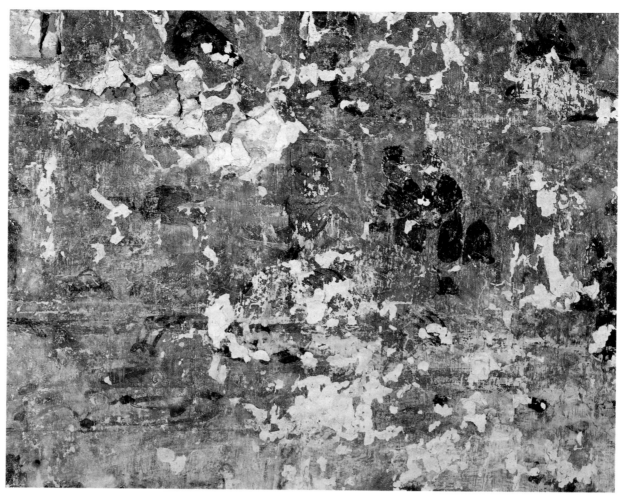

71 男墓主（西壁中央）

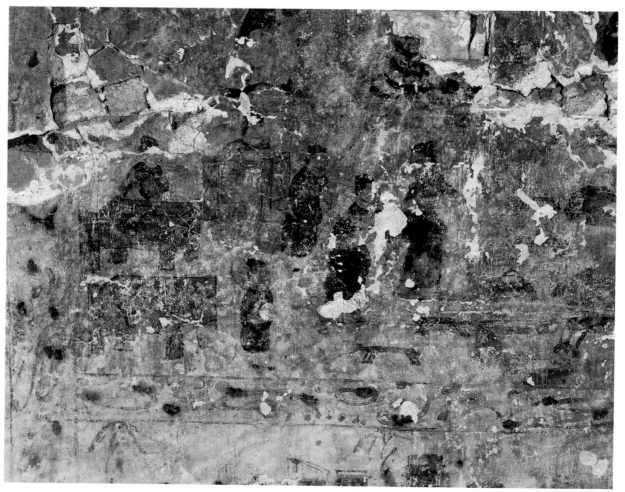

72 侍者（西壁左）

五、中室南耳室壁畫

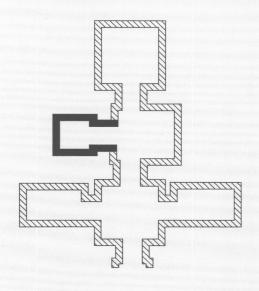

73 五奴僕
（→補 34、36）

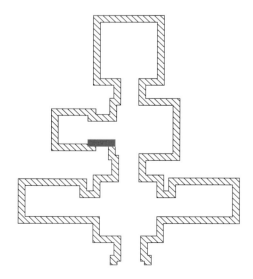

145

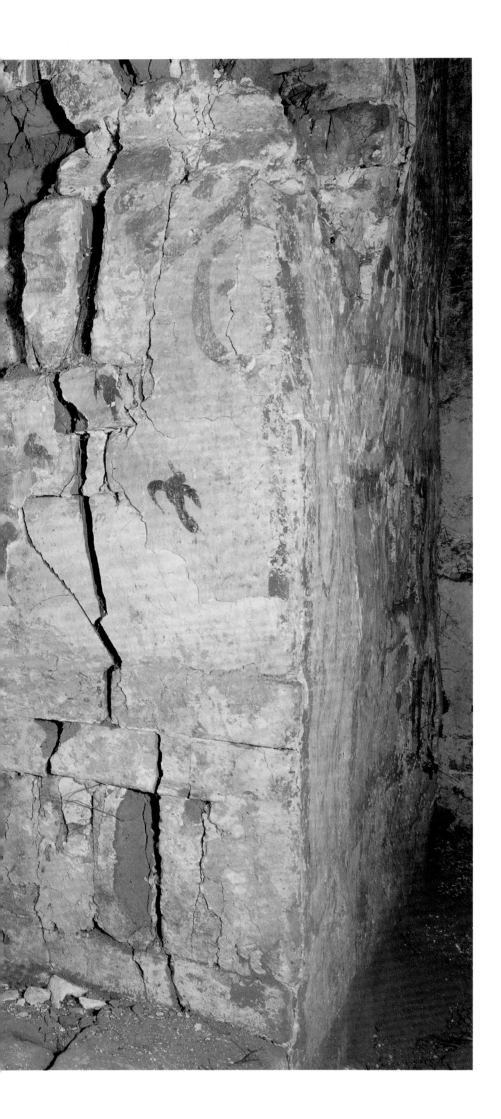

74 鴉雀果樹
（→補 35、36）

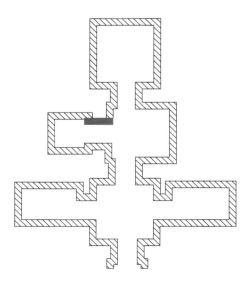

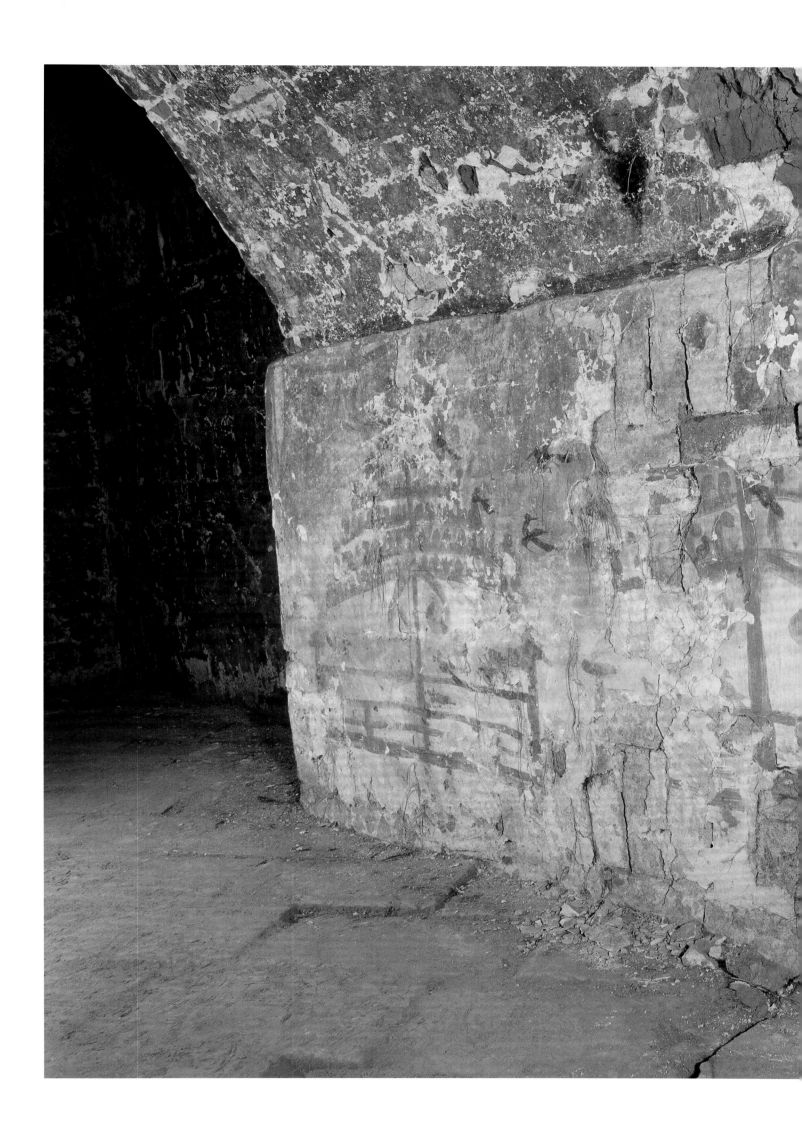

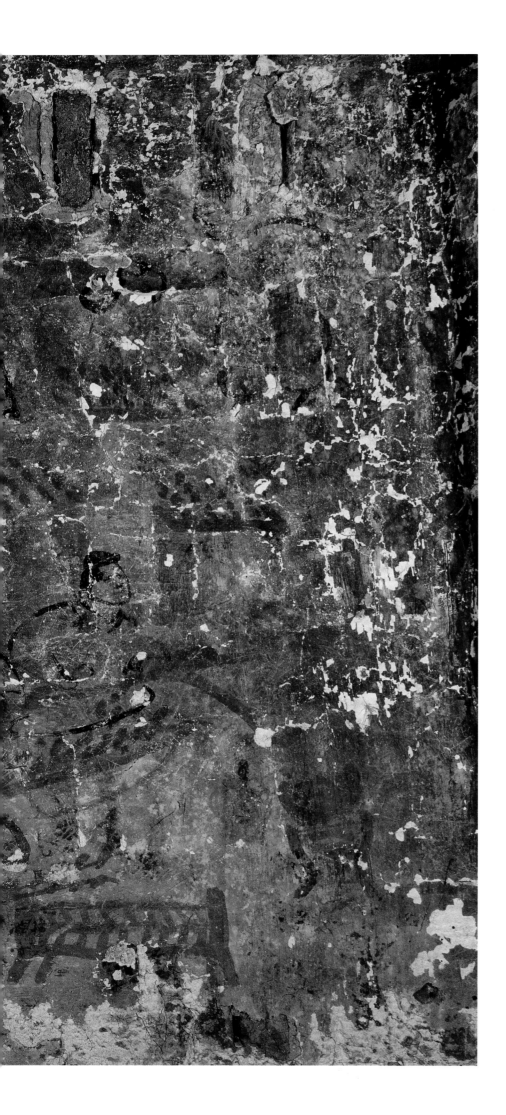

75 庖厨（西壁）
（→補 37）

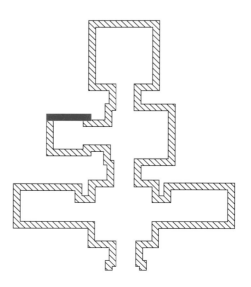

76 庖厨（東壁）
（→補 39）

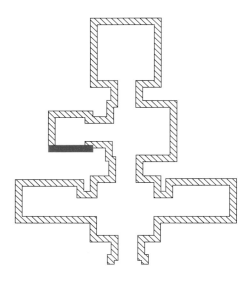

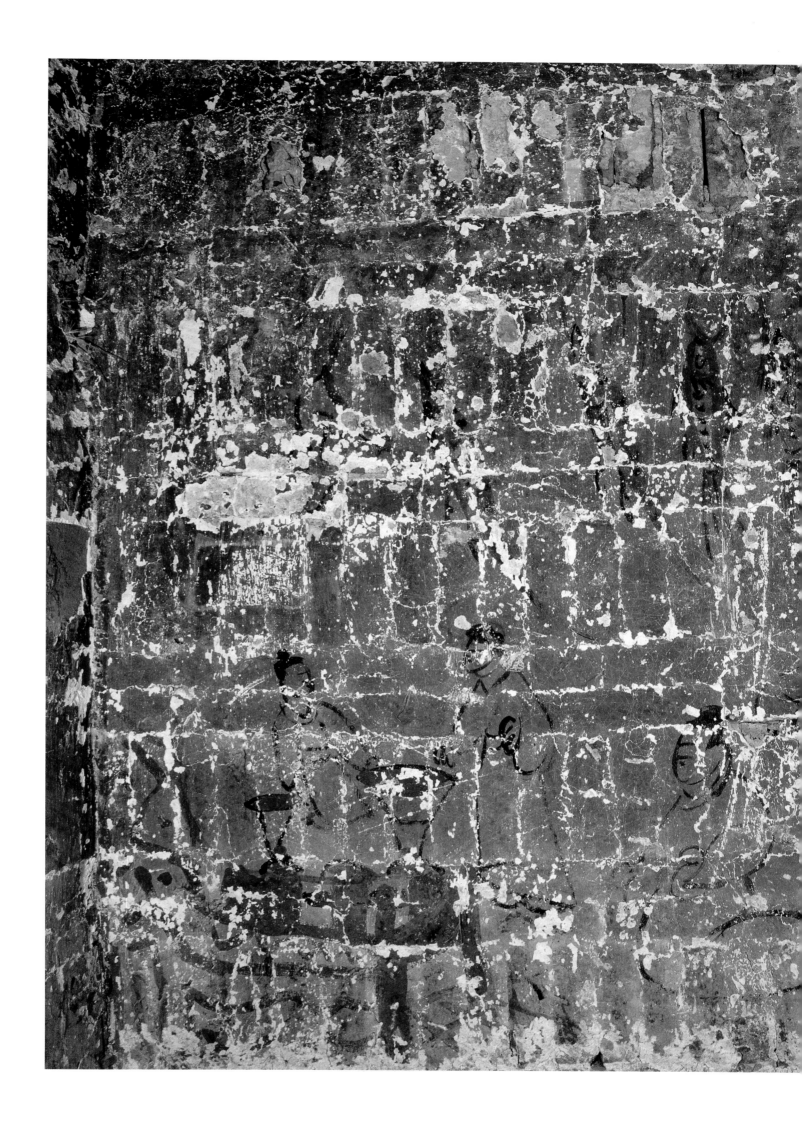

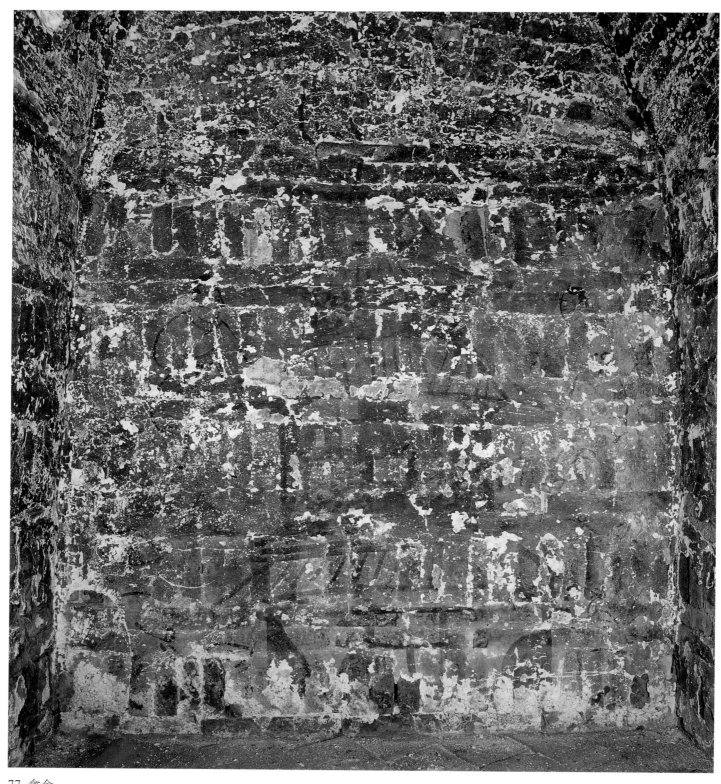

77 禽舎
（→補 38）

六、後室壁畫

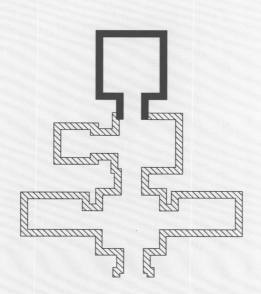

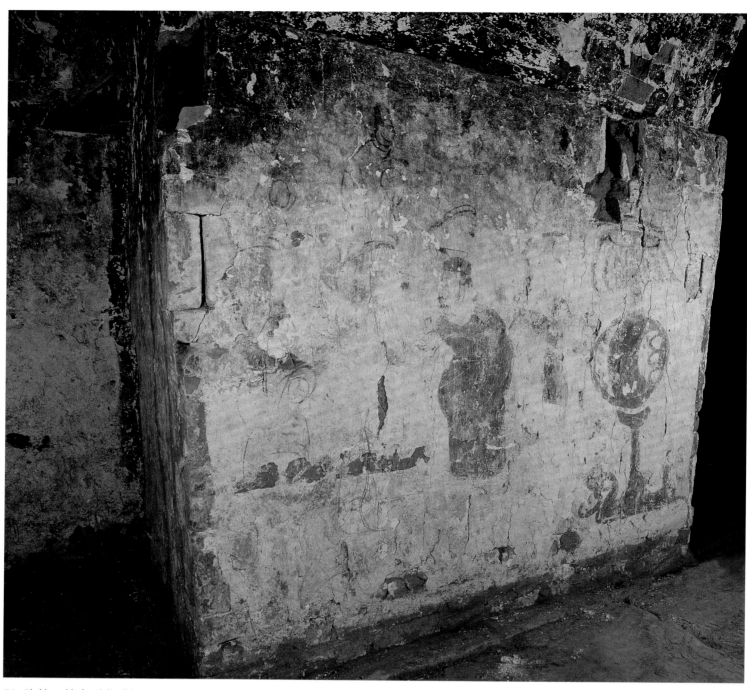

78 建鼓、鼓吏（北壁）
　（→補 40、45）

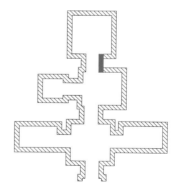

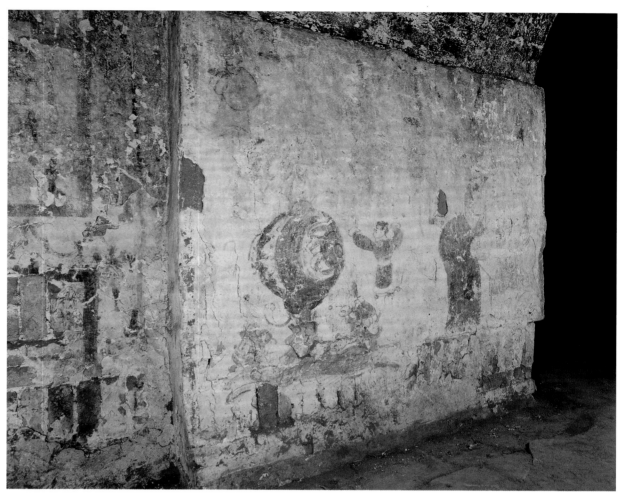

79 建鼓、鼓吏（南壁）
　（→補 41、45）

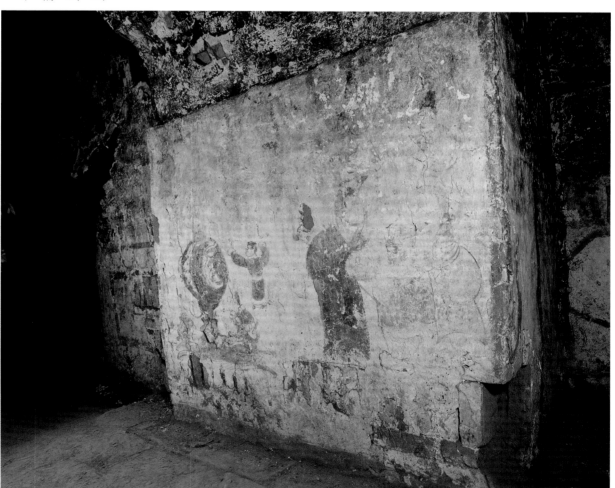

80 建鼓、鼓吏（南壁）
　（→補 41、45）

155

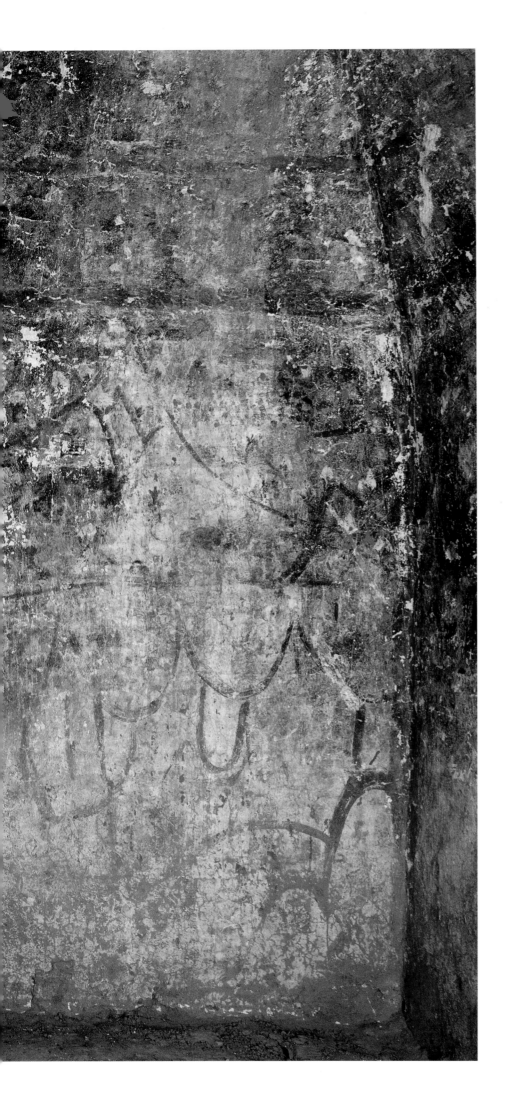

81 庄園
（→補 44）

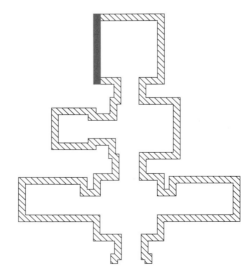

82 武成城
　（→補 42、43）

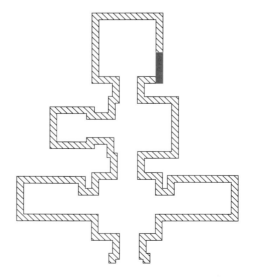

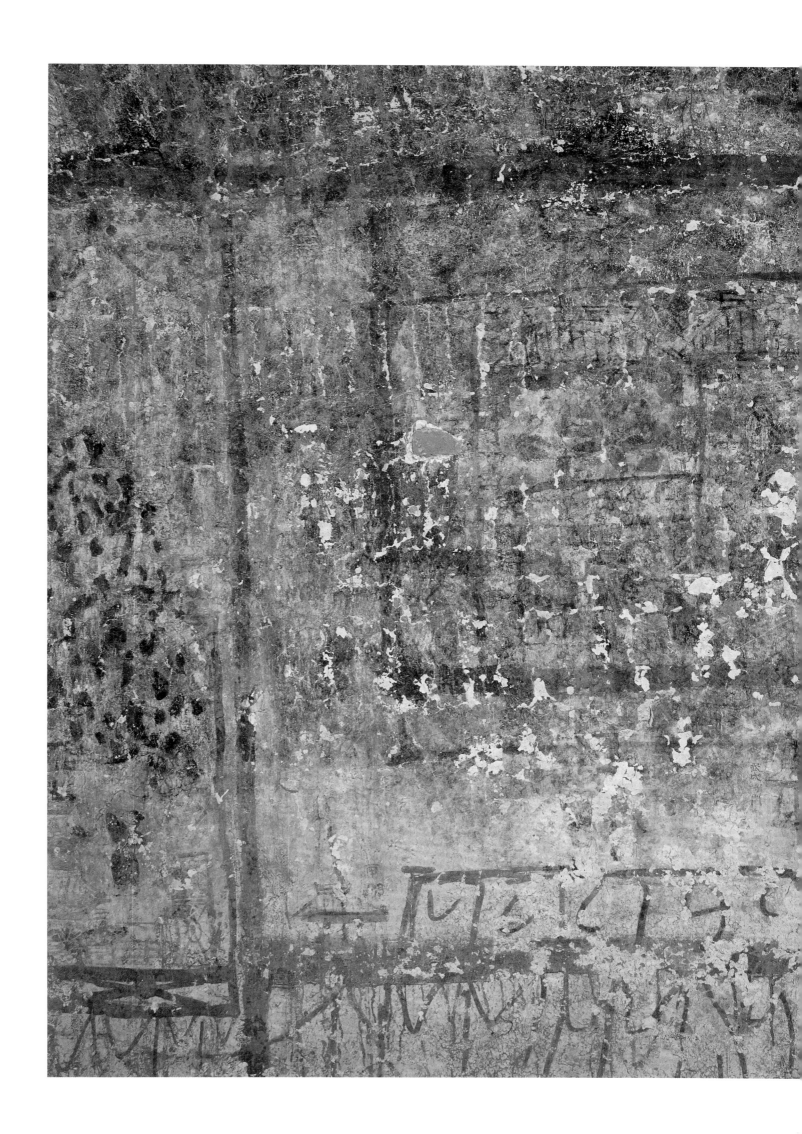

159

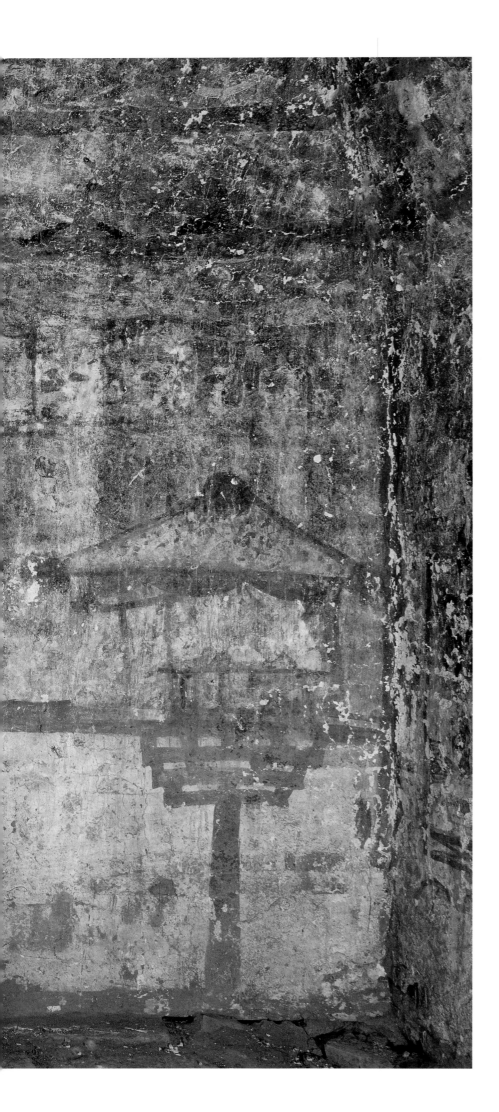

83 卧帐

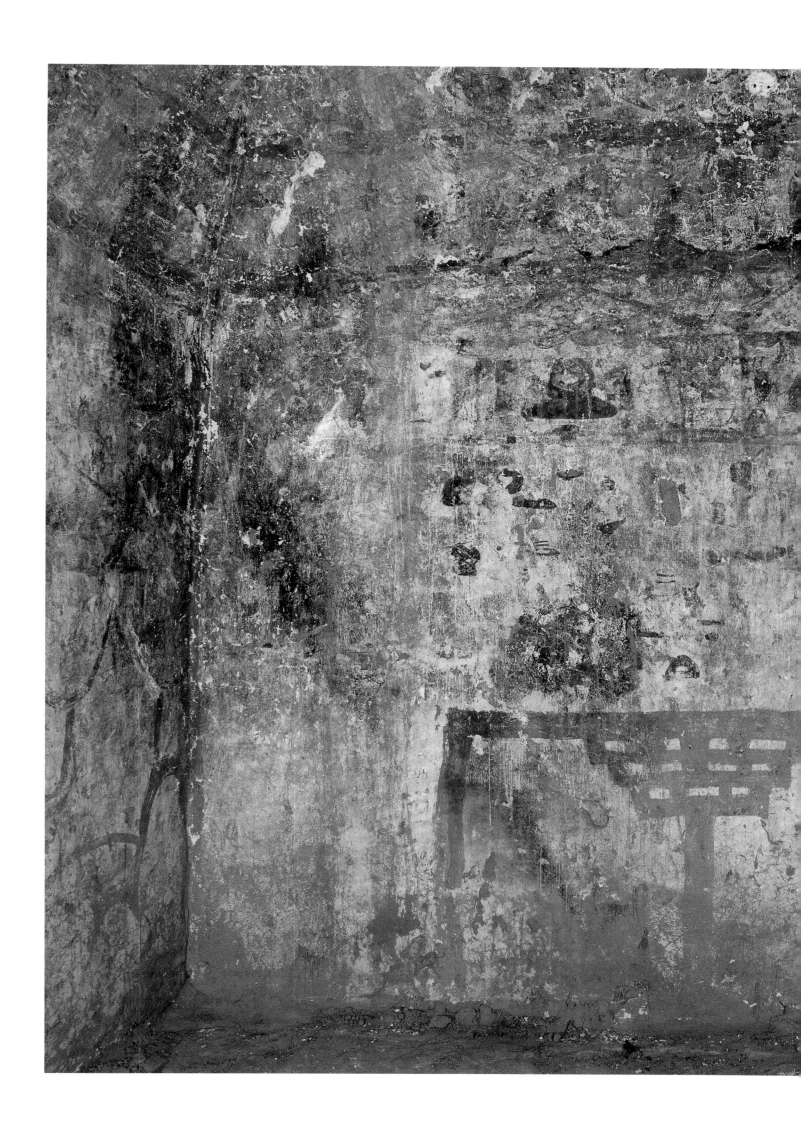

84 四神

163

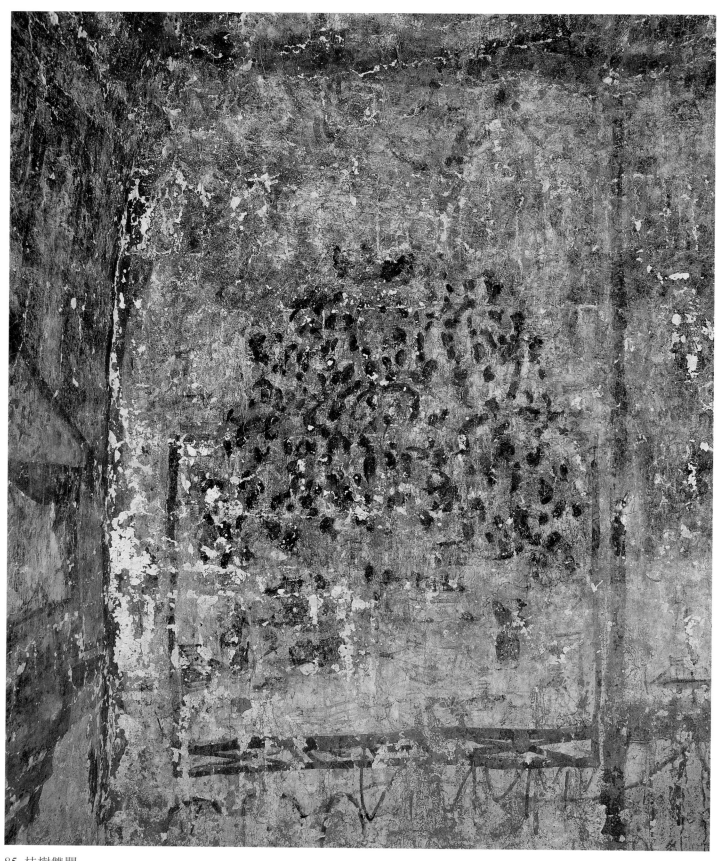

85 桂樹雙闕
（→補 43）

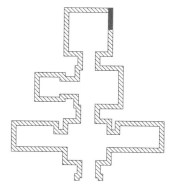

叁　附錄

一、壁畫補遺

二、圖表

一、壁畫補遺

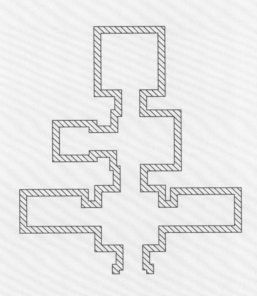

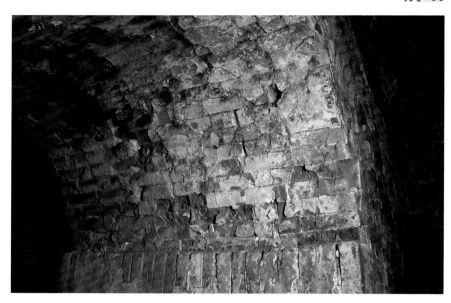

補 1
前室入口南壁上部
（→2之上）

補 2
前室入口北壁上部
（→3之上）

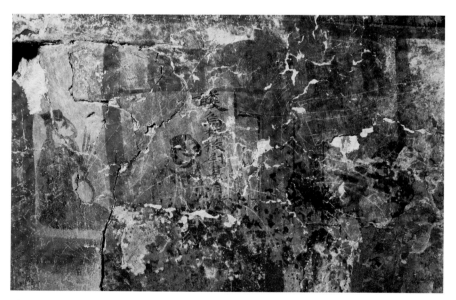

補 3
前室西壁右部（局部）
（→9之部分）

補 4
前室東壁上部（左）
（→25之左）

補 5
前室東壁頂上部
（→25之上）

補 8
前室南壁頂上部
（→22、29之上）

補 7
前室天頂
（→19、22、25、26之上）

補 6
前室北壁頂上部
（→26之上）

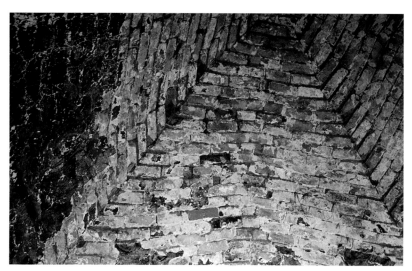

補 9
前室西壁頂上部
（→19之上）

補 10
前室南耳室甬道東壁上部
（→36之上）

補 12
前室南耳室西壁（左端）
（→38之左）

補 11
前室南耳室甬道西壁上部
（→37之上）

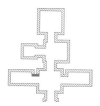

補 13
前室南耳室東壁下部（左）
（→39之下）

補 14
前室南耳室東壁右部
（→39之右）

171

補 15
前室南耳室西壁上部
（→38之上）

補 16
前室南耳室東壁上部
（→39之上）

補 18
前室南耳室南壁
（→38之左）

補 17
前室南耳室北壁
（→37之左）

補 19
前室北耳室甬道西壁上部
（→42之上）

補 21
前室北耳室東壁（左端）
（→45之左）

補 20
前室北耳室甬道東壁上部
（→43之上）

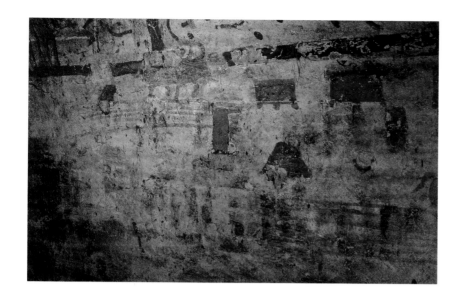

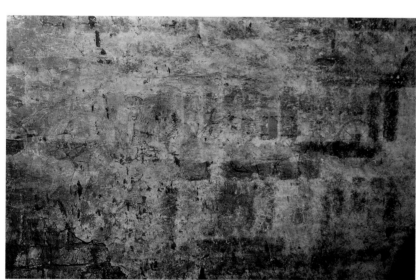

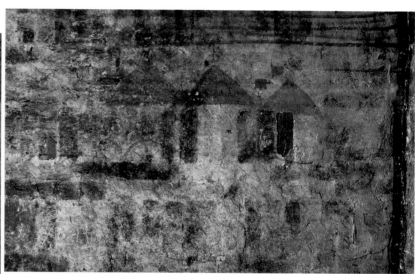

補 22
前室北耳室西壁右部
(→49、50之中)

補 23
前室北耳室西壁下部（左）
（→50之下）

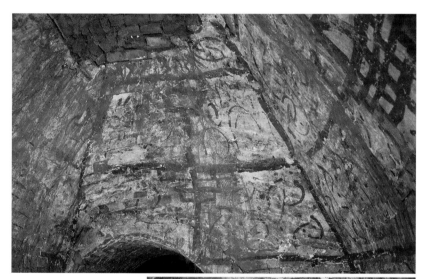

補 24
前室北耳室南壁
（→42之右）

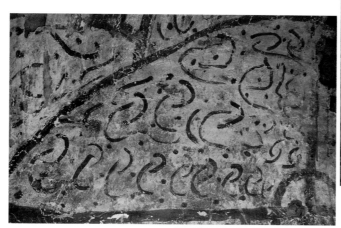
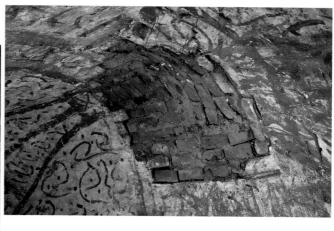

補 25
前室北耳室東壁上部
（→44、45之上）

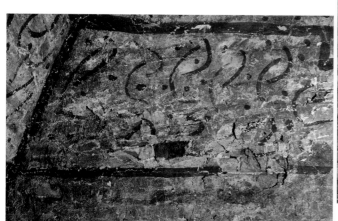
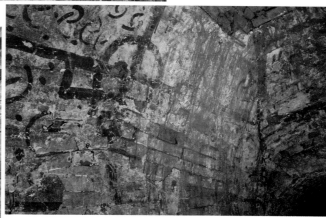

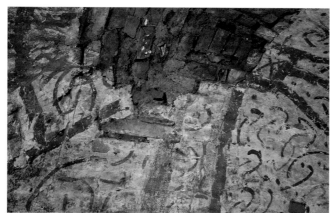

補 26
前室北耳室西壁上部
（→49、50之上）

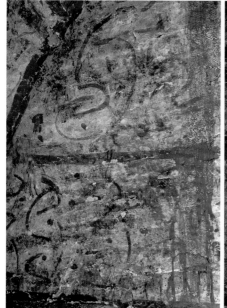
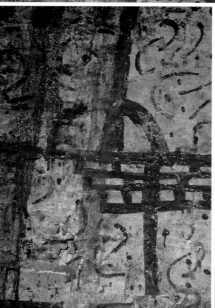
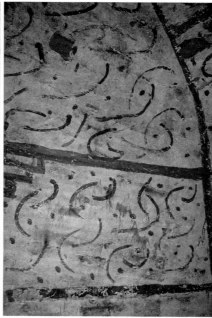
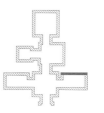

補 27
（前室至）中室甬道南壁上部
（→53之上）

補 28
（前室至）中室甬道北壁上部
（→58之上）

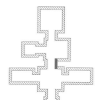

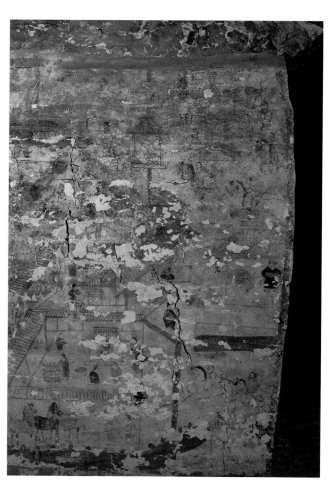

補 29
中室東壁（右端）
（→59之右）

補 30
中室北壁頂上部
（→60、61之上）

補 31
中室西壁頂上部
（→62、63之上）

補 32
中室南壁頂上部
（→54、55之上）

補 33
中室東壁頂上部
（→56、57之上）

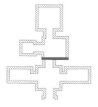

補 35
中室南耳室甬道西壁上部
（→74之上）

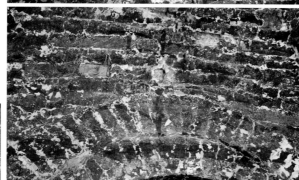

補 34
中室南耳室甬道
東壁上部
（→73之上）

補 36
中室南耳室北壁
（→73之右、74之左）

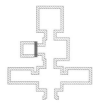

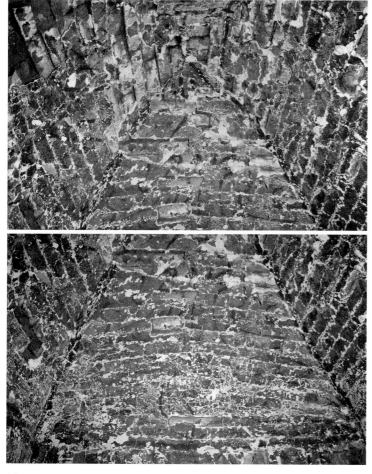

補 38
中室南耳室南壁上部
（→77之上）

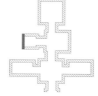

補 37
中室南耳室西壁上部
（→75之上）

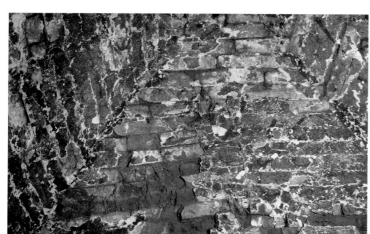

補 39
中室南耳室
東壁上部
（→76之上）

補 41
（中室至）後室甬道南壁上部
（→79、80之上）

補 40
（中室至）後室甬道北壁上部
（→78之上）

補 42
後室北壁右部
（→82之下）

補 43
後室北壁頂上部
（→82、85之上）

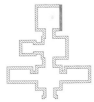

補 44
後室南壁頂上部
（→81之上）

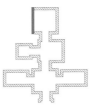

補 45
後室東壁
（→78之左、79、80之右）

二、圖表

壹　孝子傳圖、孔子弟子圖、列女傳圖、列士圖一覽

圖版No.	內容	位置
1	棄母姜嫄、契母簡狄	
2	啓母塗山、湯妃有㜪	中室西壁中層
3	周室三母（大姜、大任、大姒）	3段
4	衛姑定姜、齊女傅母	
5	魯季敬姜、楚子發母	
6	鄒孟軻母、魯之母師	
7	齊田稷母、魏芒慈母	中室北壁中層
8	魯師春姜、周室姜后	3段
9	齊桓衛姬、晉文齊姜	
10	秦穆公姬	
列女傳 11	魯秋潔婦（魯秋胡子、秋胡子妻）	
12	周主忠妾、〔列女〕	中室西壁中層
13	〔列女〕、許穆夫人	4段
14	曹釐氏妻、孫叔敖母	
15	魯臧孫母、晉羊叔姬、晉范氏母	
16	楚昭貞姜	
17	宋恭伯姬	中室北壁中層
18	梁節姑姊	4段
19	魯孝義保、楚昭越姬、蓋將之妻	
20	代趙夫人	
21	魯義姑姊	
22	魯漆室女、〔列女〕	中室南壁中層
23	〔列女〕	1段
24	〔列女〕	
25	梁寡高行	
26	〔列女〕	中室南壁中層
27	〔列女〕	2段
列士 1	晏子、田開疆	中室南壁中層
2	古冶子	1段
3	公孫接	
4	成慶	
5	孟賁	中室南壁中層
6	王慶忌、要離	2段
7	伍子胥	
8	〔列士〕	

圖版No.	內容	位置
1	舜	
2	閔子騫	中室西壁中層
3	曾參	1段
4	董永	
孝子傳 5	老萊子	
6	丁蘭	
7、8	刑渠、孝烏	
9	伯瑜	中室北壁中層
10	魏陽	1段
11	原谷	
12、13	趙苟、金日磾	
14	三老、仁姑等	
1	老子、項橐、孔子	
2	顏淵、子張、子貢	中室西壁中層
3	子路、子游	2段
4	子夏、閔子騫	
5	曾參、冉有	
6	仲弓、曾點	
孔子弟子 7	公孫龍、冉伯牛	
8	宰我、〔孔子弟子〕	
9	〔孔子弟子〕	中室北壁中層
10	〔孔子弟子〕	2段
11	〔孔子弟子〕	
12	〔孔子弟子〕	
13	〔孔子弟子〕	

貳　和林格爾漢墓壁畫一覽

圖版No.	內容	位置	文物出版社版、圖版（摹本圖）頁	補遺No.
1	入口		p.45	
2	幕府門（門衛）	南壁	p.46	補1
3	幕府門	北壁	p.47	補2
4	幕府大廊(右)	東壁左下部	(p.105)	
5	幕府大廊(左)	北壁右下部	pp.50、(105)	
6	拜謁、百戲	北壁左下部	p.51	
7	拜謁	北壁左下部	p.51	
8	百戲	北壁左下部	p.51	
前室 9	護烏桓校尉幕府穀倉	西壁右下部	pp.53、54、(108)	補3
10	護烏桓校尉幕府穀倉（上）	西壁右下部	pp.53、54、(108)	
11	護烏桓校尉幕府穀倉（下）	西壁右下部	pp.53、(108)	
12	繁陽縣倉	西壁左下部	pp.52、54	
13	上郡屬国都尉、西河長史吏兵馬皆食大倉	南壁右下部	p.54、(109)	
14	上郡屬国都尉、西河長史吏兵馬皆食大倉(下)	南壁右下部	(p.109)	
15	幕府東門（諸曹）（右）	南壁左下部	pp.49、55、(107)	
16	幕府東門（諸曹）（左）	東壁右下部	pp.48、(106)	
17	幕府東門（右下）	南壁左下部	pp.49、(107)	
18	幕府東門（左下）	東壁右下部	pp.48、(106)	
19	擧孝廉時、郎、西河長史出行	西壁上部	pp.56-59、(110、111)	補7、9
20	擧孝廉時、郎、西河長史出行（右）	西壁右上部	pp.56、59、(111)	
21	擧孝廉時、郎、西河長史出行（左）	西壁左上部	pp.57、58、(110)	

文物出版社版的頁數根據初版而定，并且再版頁數爲：47頁以前在初版頁數上加1頁，48頁以後加2頁

圖版No		内　容	位　置	文物出版社版、圖版（摸圖）頁	補遺No.
前室	22	行上郡屬國都尉時出行	南壁上部	pp.60-63、（112、113）	補7、8
	23	行上郡屬國都尉時出行（右）	南壁右上部	pp.61、63、（113）	
	24	行上郡屬國都尉時出行（左）	南壁左上部	pp.60、62、（112）	
	25	繁陽令出行	東壁右上部	（pp.114、115）	補4、5、7
	26	使持節護烏桓校尉出行	北壁上部	pp.64-67、（116、117）	補6、7
	27	使持節護烏桓校尉出行（右）	北壁右上部	pp.65、（117）	
	28	使持節護烏桓校尉出行（左）	北壁左上部	pp.64、66、67、（116）	
	29	朱雀、鳳凰、白象	南壁頂部	p.68、（118）	補8
	30	舉孝廉時出行（局部）	西壁右上部	pp.56、59、（111）	
	31	西河長史出行（局部）	西壁左上部	pp.57、58、（110）	
	32	行上郡屬國都尉時出行（局部）	南壁上部	pp.61、63、（113）	
	33	繁陽令出行（局部）	東壁右上部	（p.115）	
	34	使持節護烏桓校尉出行（局部）	北壁上部	pp.64、66、67、（116）	
	35	使持節護烏桓校尉出行（局部）	北壁上部	pp.65、（117）	
前室南耳室	36	庖廚	東壁(前室至南耳室甬道)	p.69	
	37	觀漁	西壁(前室至南耳室甬道)	p.69	補11、17
	38	牧馬	西壁	pp.70-73、（124、125）	補12、15、18
	39	牧牛	東壁左部	pp.74、75、（126、127）	補13、14、16
	40	牧馬（右）	西壁右下部	pp.71-73、（125）	
	41	牧馬（左）	西壁左下部	pp.70、（124）	
前室北耳室	42	供官掾史	西壁(前室至北耳室甬道)	p.77、（119）	補19、24
	43	庖廚	東壁(前室至北耳室甬道)	p.76、（120）	補20
	44	牧羊（車馬）（右）	東壁右部		補25
	45	牧羊（左）	東壁左部	p.78、（121）	補21、25
	46	牧羊（左下）	東壁左下部	p.78、（121）	
	47	雲紋	北壁頂部	p.79	
	48	碓舂、穀倉、雲紋	北壁	p.79	
	49	農耕（右）	西壁右部	pp.81、（123）	補22、26
	50	農耕（左）	西壁左部	pp.80、（122）	補22、23、26
中室	51	行上郡屬國都尉時所治土軍城府〔宿〕舍 西河長史所治離石城府〔宿〕舍	南壁右下部	p.84、（131）	
	52	繁陽縣城（繁陽縣令官寺）	南壁左下部	p.82、（130）	
	53	繁陽縣令被璽□時	南壁(前室至中室甬道)	p.82、（128）	補27
	54	使君從繁陽遷度關時(軒車從騎)、歷史故事（右）	南壁上部	p.83	補32
	55	使君從繁陽遷度關時(軒車從騎)、歷史故事（左）	南壁上部	p.83	補32
	56	使君從繁陽遷度關時（右）	東壁右上部（門上方）	p.83、（129）	補33
	57	使君從繁陽遷度關時（左）	東壁左上部		補33
	58	寧城前衛	北壁(前室至中室甬道)	p.85、（132、133）	補28
	59	寧城幕府	東壁下部	pp.85-89、（134、135）	補29
	60	中室北壁右部（歷史故事、廄舍、舞樂百戲）	北壁右部	pp.91、92、94、95、（137、139-141）	補30
	61	中室北壁左上部（歷史故事、燕居、祥瑞、庖廚）	北壁左部	pp.91、（137、139）	補30
	62	中室西壁右上部（歷史故事、燕居、祥瑞）	西壁右上部	pp.90、（138）	補31
	63	中室西壁左上部（七女爲父報仇圖、渭水橋）	西壁左上部（門上方）	p.93、（142）	補31
	64	樂舞百戲（中室北壁右下部）	北壁右下部	pp.94、95、（140、141）	
	65	祥瑞、庖廚（中室北壁左上部）	北壁左下部	p.92、（137）	
	66	祥瑞、宴飲（中室西壁下部）	西壁下部	p.92、（136）	
	67	侍者（右）	中室北壁上部5段（右）	p.91、（139）	
	68	女墓主（中央）	中室北壁上部5段（中）	p.91、（139）	
	69	侍者（左）	中室北壁上部5段（左）	p.91、（139）	
	70	侍者（右）	中室西壁上部5段（右）	p.90、（138）	
	71	男墓主（中央）	中室西壁上部5段（中）	p.90、（138）	
	72	侍者（左）	中室西壁上部5段（左）	p.90、（138）	
中室南耳室	73	五奴僕	東壁(中室至南室甬道)	p.96	補34、36
	74	鴉雀果樹	西壁(中室至南室甬道)	p.96	補35、36
	75	庖廚（廚房器皿）	西壁		補37
	76	庖廚	東壁		補39
	77	禽舍（鷄栖）	南壁		補38
後室	78	建鼓、鼓吏	北壁(中室至後室甬道)		補40、45
	79	建鼓、鼓吏	南壁(中室至後室甬道)	p.97、（143）	補41、45
	80	建鼓、鼓吏	南壁(中室至後室甬道)	p.97、（143）	補41、45
	81	庄園	南壁	pp.102、103、（146、147）	補44
	82	武成城	北壁右部	pp.99、（145）	補42、43
	83	臥帳	西壁	p.98	
	84	四神（青龍、白虎、朱雀、玄武）	西壁頂部		
	85	桂樹雙闕(立官桂樹)	北壁左部	pp.100、101、（144）	補43

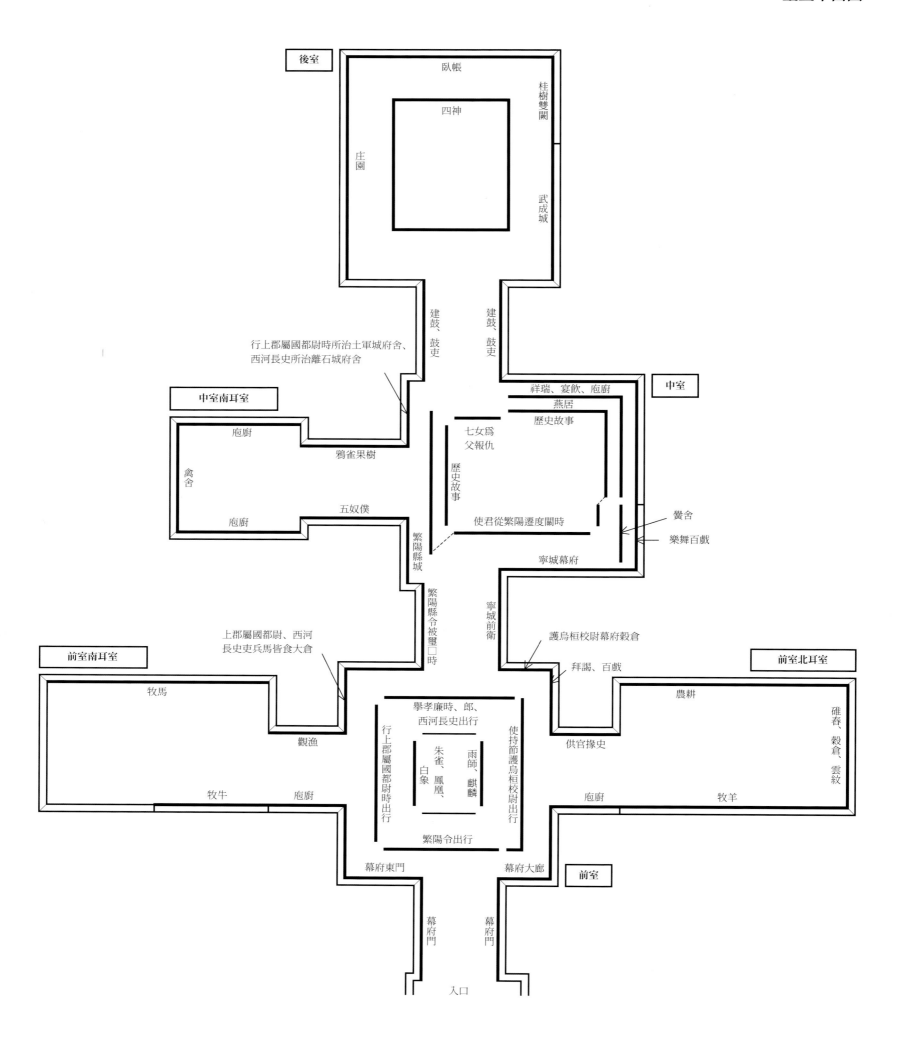

歷史故事立面圖(中室南、西、北壁上部)

左區（南、西壁）

| 1 晏子 | 1 田開疆 | 2 古冶子 | 3 公孫接 | 3 □軍吏〔人物〕 | 21 魯義姑姊 | 21 魯漆室女 | 22 〔列女〕 | 22 〔列女〕 | 23 〔列女〕 | 23 〔列女〕 | 24 〔列女〕 | 24 〔列女〕〔人物〕 | 25 梁寡高行 |

| 4 成慶 | 5 孟賁 | 6 王慶忌 | 6 要離 | 7 伍子胥 | 8 〔列士〕 | 8 〔列士〕 | 26 〔列女〕 | 27 〔列女〕 | 27 〔列女〕 |

七女爲父報仇圖

使君從繁陽遷度關時

繁陽縣城　　土軍城府舍

右區（西、北壁）

| 1 舜 | 2 閔子騫 | 3 曾參 | 4 董永 | 5 老萊子 | 6 丁蘭 | 7 刑渠 | 8 孝烏 | 9 伯瑜 | 10 魏陽 | 11 原谷 | 12 趙荀 | 13 金日磾 | 14 三老、仁姑等 |

| 1 老子 | 1 項橐 | 1 孔子 | 2 顏淵 | 2 子張 | 3 子貢 | 3 子路 | 4 子游 | 4 子夏 | 5 閔子騫 | 5 曾參 | 6 冉有 | 6 仲弓 | 7 曾點 | 8 公孫龍 | 9 宰我 | 10 冉伯牛 | 10 〔弟子〕 | 10 〔弟子〕 | 11 〔弟子〕 | 11 〔弟子〕 | 12 〔弟子〕 | 12 〔弟子〕 | 13 〔弟子〕 | 13 〔弟子〕 |

| 1 棄母姜嫄 | 1 契母簡狄 | 2 啟母塗山 | 2 湯妃有㜪 | 3 王季母大姜 | 3 文王母大任 | 4 武王母大姒 | 4 衛姑定姜 | 5 齊女傅母 | 5 魯季敬姜 | 6 楚子發母 | 6 鄒孟軻母 | 7 魯之母師 | 7 齊田稷母 | 8 魯師春姜 | 9 魏芒慈母 | 9 齊室姜后 | 10 齊桓衛姬 | 10 晉文齊姜 | 20 秦穆公姬 |

| 11 魯秋胡子 | 11 秋胡子妻 | 12 周主忠妾 | 12 〔列女〕 | 13 許穆夫人 | 14 曹釐氏妻 | 14 孫叔敖母 | 15 魯臧孫母 | 15 晉羊叔姬 | 16 楚昭貞姜 | 17 宋恭伯姬 | 18 梁節姑姊 | 19 楚昭越姬 | 19 魯孝義保 | 19 蓋將之妻 | 20 代趙夫人 |

營舍

侍者　男墓主　侍者　侍者　女墓主　侍者

191

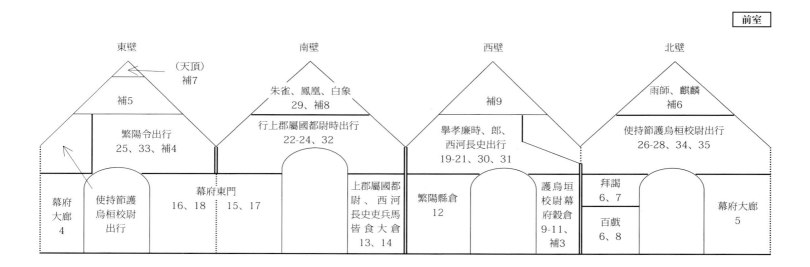

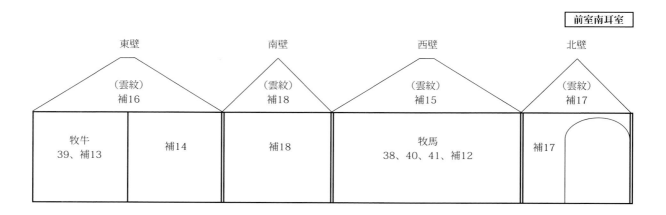

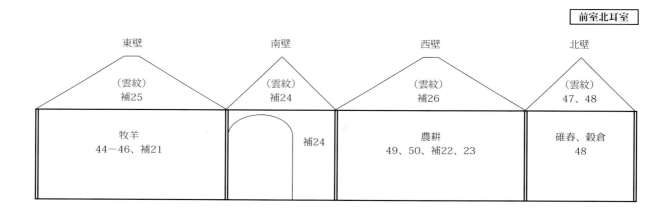

中室

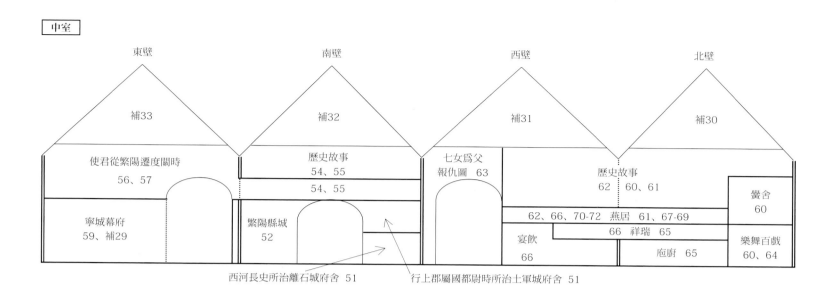

東壁　補33
使君從繁陽遷度關時
56、57
寧城幕府
59、補29

南壁　補32
歷史故事
54、55
54、55
繁陽縣城
52

西壁　補31
七女爲父
報仇圖 63

北壁　補30
歷史故事
62　60、61
62、66、70-72　燕居 61、67-69
66　祥瑞 65
宴飲
66　庖廚 65
螢舍
60
樂舞百戲
60、64

西河長史所治離石城府舍 51　　行上郡屬國都尉時所治土軍城府舍 51

中室南耳室

東壁
（雲紋）
補39
庖廚
76

南壁
（雲紋）
補38
禽舍
77

西壁
（雲紋）
補37
庖廚
75

北壁
（雲紋）
補36
補36

後室

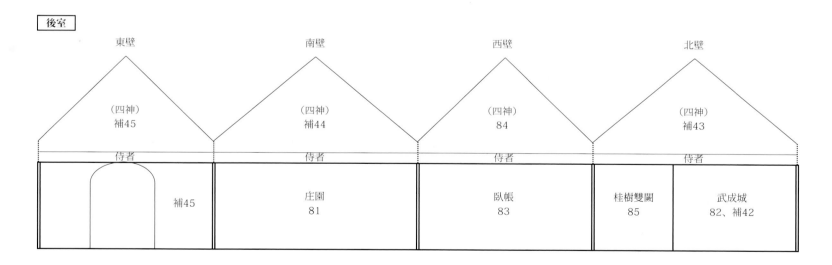

東壁
（四神）
補45
侍者
補45

南壁
（四神）
補44
侍者
庄園
81

西壁
（四神）
84
侍者
臥帳
83

北壁
（四神）
補43
侍者
桂樹雙闕
85
武成城
82、補42

前室至中室甬道		中室至中室南耳室甬道		中室至後室甬道	
南壁	北壁	東壁	西壁	南壁	北壁
補27	補28	補34	補35	補41	補40
繁陽縣令被璽□時 53	寧城前衛 58	五奴僕 73	鴉雀果樹 74	建鼓、鼓吏 79、80	建鼓、鼓吏 78

後　記

本書原為日本學術振興會二〇〇六―二〇〇八年度科學研究會資助項目報告書，由中國內蒙古自治區文物考古研究所和日本幼學會共同研究編纂成書。既刊的三百冊已贈送相關單位。

原報告書儘管學術價值很高，但鑒於發行量少、流通範圍窄，經中國內蒙古自治區文物考古研究所與日本幼學會友好協商，再次由文物出版社刊印上梓發行。進入新世紀以來，本書在中日兩國劃時代的學術交流的沃野中生根、發芽，並希望通過文學、美術、考古等多領域的交流研究，結出更加豐碩、耀眼的學術果实。

編　者

二〇〇九年七月

後書き

本書の原冊は、幼学の会に交付された、日本学術振興会二〇〇六―二〇〇八年度科学研究費補助金による、幼学の会と内蒙古自治区文物考古研究所との共同研究の成果報告書として、刊行されたもので、その原冊三百部は、既に関係諸機関に配布された。

原冊は、甚だ学術的価値の高いものであるにも関わらず、少部数の成果報告書として、広く一般に入手することが困難であることに鑑み、内蒙古文物考古研究所は幼学の会の了承を得た上で、改めて、本書を文物出版社から刊行することとした次第である。新世紀における中国と日本との、画期的な学術交流の成果として芽を出した本書が、さらに、文学・美術・考古など幅広い分野で受け容れられ、豊かな稔りを齎すことを祈念するものである。

編　者

二〇〇九年七月